SGÀILE IS SOLAS

Lasting traces *Mingulay to Scarp*

acair

SGÀILE IS SOLAS

Lasting traces

Mingulay to Scarp

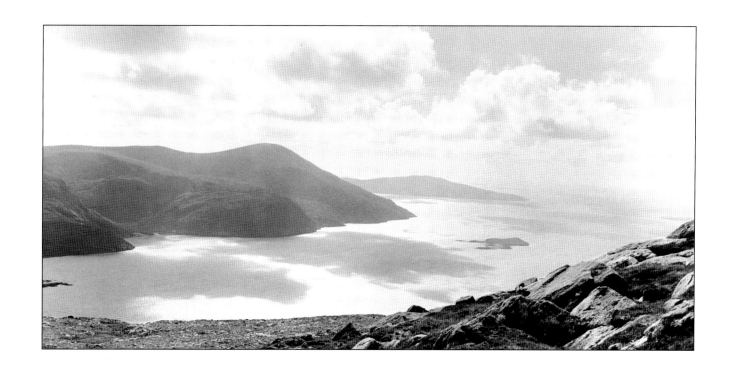

ROBERT M ADAM photographs

Fionnlagh MacLeòid

Air fhoillseachadh an Albà ann an 2007 le Acair Earranta,
7 Sràid Sheumais, Steòrnabhagh, Eilean Leòdhais.

Chuidich Comhairle nan Leabhraichean am foillsichear
le cosgaisean an leabhair seo.

Tha Acair a' faighinn taic bho Bhòrd na Gàidhlig.

Deilbhte agus dèante le Mairead Anna NicLeòid, Acair Earranta.

Clò-bhuailte le Nevisprint, An Gearastan.

LAGE/ISBN (10) 0 86152 689 9
LAGE/ISBN (13) 978 0 86152 689 5

ROBERT M ADAM

At first it may seem surprising to find the young Edinburgh scientist, Robert Adam, taking photographs of birds in the Western Isles in 1905 at the age of twenty. But his interest in birds and in photography had begun years earlier, and both these and his early and lasting interest in the Western Isles may have been influenced by his friendship with the older naturalist, John A. Harvie-Brown. Harvie-Brown was a polymath whose knowledge of Scottish natural history was extensive and he travelled widely throughout the country, including two tours of the Western Isles in 1871 and 1887. On the second trip he was accompanied by a young photographer, William Norrie, and images by Norrie appeared in Harvie-Brown's *A Vertebrate Fauna of the Outer Hebrides* (1888). Harvie-Brown was also in correspondence with the Gaelic teacher on Mingulay, John Finlayson, who provided him with detailed accounts of bird life on the island. Also, Cherry Kearton's remarkable photographs of the cliffs of St Kilda were included in the book *With Nature and a Camera* (1897).

As a schoolboy Robert Adam already had an aviary of some dozen birds in the garden of his home in Portobello, but before long he had to abandon this project and as compensation he saved enough pocket money to buy himself a small half-plate camera. So that the camera and the natural history were there from an early age. But as a student in Edinburgh his penchant for orderly classification allied to his artistic temperament was focused on the study of botany, and this led to his being employed as an artist and later as photographer in the Royal Botanical Gardens, where he was to work throughout his professional life. And with the advice of Harvie-Brown, when he set out as a young man to begin recording the natural environment of Scotland, which he did whenever the opportunity arose, he headed for the massive and bird-laden westerly cliffs of Mingulay.

Adam could not have come upon a more awe-inspiring physical setting, and although his prime interest was the sea-birds nesting, according to species, on their precarious, layered ledges, he couldn't but be drawn to the surrounding patterning of sheer cliffs, ocean movements and ever-changing skies. The very scale and grandeur of these surroundings must have affected the young naturalist and photographer profoundly, and it meant that he was back among these same cliffs within two years, this time making his way to the most southerly tip of the whole island chain, Barra Head. From now on he was not concerned solely with photographing the different birds in their various locations: his work was developing in such a way as to include the physical presence of place. Here were the beginnings of the richly textured images of landscape, often in relation with sea and sky. From such beginnings grew the landscape photographer of renown that Adam was to become.

ROBERT M ADAM

Yet another strand was added to Adam's photographic range on Mingulay, and one which is intriguing as regards the corpus of his Hebridean images. By chance he began to meet some of the islanders and he photographed some of them. Quite often he did this from a distance or only when circumstances brought him face to face with them – the most famous being the photographs of the group of Mingulay children. But he did not set out to be a portrait or personality photographer, for the scientist who took naturally to the classification of plants and birds did not seem to feel inclined to gather a wide range of photographs of people. It is as if he had no wish to impinge on others by seeking to portray them closely. Where he did photograph people, it tended to be when they were working outside, engaged with spring-work such as tending animals or harvesting peats.

Adam visited Barra a few times, his last visit being in 1925, when most of the photographs of Barra in this book were taken. Since Barra could not provide him with ready cliffscapes on a par with those of Mingulay, he climbed the surrounding hills to gain his high perspectives. It may have been among the risings and climbs in Barra that he gained his appreciation of the rewards of making it to the high tops to be given vistas of ever receding shadings of light among the surrounding hills and glens. In the summer of 1937 he was in Harris and in the offshore island of Scarp, and the following summer he spent time in Lewis. See *Cas-Cheum an Leòdhas / Footfall in Lewis* (2006). As always, as soon as he arrived in Harris he was hiking high in the hills above Tarbert and constructing a range of enduring images of the matrix of the uplands of North Harris and the neighbouring sea lochs and the secluded setting of Tarbert, all caught in a moving web of sunshine and clouds. In the island of Scarp he built a similar collage of photographs – a few images which he peeled off like rich transfers of tiny moments in the lengthy life of its physical formations and the fleeting life of its living inhabitants.

Much could be said on how Hebridean photograpy built up a picture of social life by concentrating on certain items and settings from within everyday crofting life; ponies, sheep and cattle are often present, as are images of young and old out on the road. Tasks and selected implements are ready subjects, as with thatching, rope-making, herring fishing, peat irons, the cas-chrom and the ubiquitous spinning wheel. And peripheral and deserted islands held a strong attraction: St Kilda especially, but also Rona, Sulaisgeir, Eriskay – and the fine photographic line from Mingulay to Scarp.

Finlay MacLeod

RO-RÀDH

Dà nì a tha air leth inntinneach mu Robert Adam, 's iad sin cho tràth 's a thàinig e, agus cho òg 's a bha e, nuair a rinn e a shlighe an toiseach gu ruige na h-Eileanan an Iar. À Dun Èideann a bha e air tighinn, agus òg 's gun robh e, bha ùidh mhòr aige anns an àrainneachd – fa leth ann an lusan is ainmhidhean is eòin. Cha b' e turchairt idir a bh' ann gun d' fhuair e e fhèin a-muigh anns na h-Eileanan ann an 1905, le a chamara mu thràth air a ghualainn, 's gun e ach fichead bliadhna a dh'aois.

Rugadh e ann an Carluke an Siorrachd Lannraig ann an 1885. A-muigh air an dùthaich, 's e fhathast na bhalach òg, chuir e sùim anns na bha mun cuairt air. Sgrìobh caraid: 'He walked to school along a country road … a country boy, absorbed in the countryside, sidetracked by every rustle in the hedge, every flash of fur or plumage in the dyke.' An toileachas inntinn a bha seo dha, chaidh sin a thoirt bhuaithe nuair a ghluais an teaghlach a Dhùn Èideann 's esan fhathast na fhàl-bhalach. Ach cha do chuir seo bacadh leantainneach air, oir cha b' fhada gus an robh e a' cruinneachadh 's ag altram eun. Anns an leas air cùl an taighe ann an Portobello shìn e air a phròiseact: 'An aviary offered possibilities, and soon a succession of large wire cages held a peregrine falcon, a kestrel, a long-eared owl, two tawny owls, a raven, a heron, a magpie, a jackdaw.' Ach mar a bhiodh dùil, le na bha seo de dh'fhuaim is eile, thòisich daoine air gearain 's bha aige ri a leigeadh seachad. Bha e ceithir-deug aig an àm, 's gus faighinn thairis air an arasbacan seo chuir e air chois pròiseact eile: le na còig notaichean de dh'airgead-pòcaid a bha e air a shàbhaladh, cheannaich e camara. Fear beag, 'quarter-plate'. 'I still have it,' dh'inns e na shean aois.

Na oileanach an Dùn Èideann, cha b' iongnadh gur e bith-eòlas a phrìomh chuspair – sin agus a bhith a' tarraing dhealbh le peant. An t-àrd ollamh bith-eòlais ainmeil, Isaac Bayley-Balfour, thagh e an t-oileanach òg seo Robert Adam gus tòiseachadh air tarraing dhealbh de gach gnè sheòrsa luis: cuid ann an riochd meanbh agus feadhainn eile anns an robh suas ri 14 troigh a dh'àirde. Bha Adam, mun tuirt e fhèin, 'hanging on the end of a microscope, recording what I saw with a pencil and a paintbrush.' An ùine nach robh fada bha e air a dhà dreuchd a thoirt an altaibh a chèile: an àite a bhith a' tarraing dhealbh-làimhe de na lusan thòisich e air togail nan dealbh le a chamara. À sin a-mach b' e làn-obair a bheatha tiomsachadh dhealbh-camara de lusan, ann an Gàrradh Rìoghail nam Botanics an Dùn Èideann; bith-lann anns am biodh suas ri trì fichead mìle 's a deich eisimpleir. Sàr fhear-saidheans, a' cur a chuid ealain an cèill gus dealbhadh is trusadh gach gnè bhith a tha ri fàs.

ro-ràdh

Ach bha fhathast cuimhne is mothachadh a' bhalaich òig aige air an àrainneachd fhiadhaich, fhosgailte: 'Suppose I were to treat the countryside of Scotland like this. Suppose I catalogue its wild life and its topography as a permanent record against the industrial and other changes of the future. Suppose I were to preserve for my own botanical interest the land as I see it in my lifetime.' Agus am measg nam fìor fhear-smaoineachaidh ri na shuath e, mar Patrick Geddes 's a shamhail an Dùn Èideann aig an àm, bha an t-eòlaiche nàdair, John A. Harvie-Brown. Bha eòlas farsaing aig Harvie-Brown air Ghàidhealtachd: thàinig e an toiseach dha na h-Eileanan an Iar ann an 1870 agus bha e fhathast a' siubhal mun cuairt an àite 's a-mach à Hirt le a gheat ùir, an *Shiantelle*, ann an 1887. An ath bliadhna a-rithist nochd a leabhar prìseil (sgrìobhte còmhla ri T. E. Buckley): *A Vertebrate Fauna of the Outer Hebrides*. (Thug e a-mach sreath de na 'Faunas' air diofar cheàrnaidh dhen Ghàidhealtachd.) Seo mar a bha na h-Eileanan a' leantainn ri aigne Harvie-Brown: 'Fantastic shapes and memories, even in the short span of one's own experience, flash like meteor-lights across the mind, recalling happy hours and days of health and pleasure, exciting scenes, triumphs and disappointments … and friendships formed and cemented.'

Aon de na caraidean a rinn Harvie-Brown anns na h-Eileanan b' e tidsear na sgoile Gàidhlig ann am Miughalaigh, Iain Fionnlastan. Thadhail e am Miughalaigh an 1871 agus a-rithist an 1887, 's thug am Fionnlastanach dha mòran fiosrachaidh mun eilean – air an robh e fhèin mion-eòlach – agus lean iad orra a' sgrìobhadh gu chèile. Bhiodh am Fionnlastanach a' toirt dha cunntas mionaideach air na 'peataichean': 'The guillemots are the first to appear, and they come in February … The guillemots sit on their eggs quite closely packed against one another, and choosing the broadest shelves … Razorbills hatch more isolated from one another. They are too vicious to suffer contact with a neighbour … Puffins burrow; never hatch in exposed places. They are the last to have their young ripe for migration.' Nuair a bha a charaid òg, Robert Adam, a' dol air a chiad chuairt, ann an 1905, a thogail dhealbh de dh'ainmhidhean is àrainneachd na h-Alba, chan iongnadh gun tug Harvie-Brown a' chomhairle air e dèanamh air Miughalaigh. Bhiodh Adam air cluinntinn bhuaithe mu àirde is glòir nan creagan an iar 's iad a' brùchdadh le eòin-mhara – creagan anns an robh 725 troigh a dh'àirde, a thuilleadh air an dà staca mhòr, Arnamuil agus Lianamuil. 'The Stack of Lianamull is the most densely packed Guillemot station he (Harvie-Brown) had ever seen.'

'S fhiach beachdachadh air gu dè an obair fhear-chamara a bhiodh Adam buailteach fhaicinn mun àm sna thòisich e fhèin a' falbh le a chamara. An cois Harvie-Brown air a thuras dha na h-Eileanan an Iar ann an 1887

bha fear-camara òg às a' Bhruaich, William Norrie, agus tha ìomhaighean anns a' Fauna de na deilbh a thog esan de bhaile Mhiughalaigh agus Stac Lianamuil, a thilleadh air eileanan fàs mar Rònaigh agus Sùlaisgeir. Ach gu sònraichte, bha dà leabhar iomraiteach mu Hirt air nochdadh anns na bliadhnaichean seo: b' iad sin *St Kilda* le Norman Heathcote ann an 1900 agus *With Nature and a Camera* le na bràithrean Kearton ann an 1897. Rinn Heathcote obair choileanta leis a' chamara bheag a bh' aige na chois, ach bha na deilbh a rinn Cherry Kearton ann an creagan àirde Hirt nam fosgladh sùla – deilbh de shreapadairean, de dh'eòin-mhara air an nid, agus cuideachd de dh'aghaidh nan creag. 'S e a' toirt cunntas mionaideach air mar a bha e a' togail nan dealbh. 'S duilich a ghabhail a-steach gun robh seo cho tràth ri 1896.

Mar sin, nuair a fhuair an gille òg a bha seo, Robert Adam, e fhèin ann an eilean Mhiughalaigh an 1905 cha robh teagamh aige dè na deilbh a bha e a' sireadh. Tha còrr is ceud de na deilbh a thog e an turas seo fhathast air sgeul agus chaidh a' mhòr-chuid dhiubh a thogail de dh'eòin-mhara anns na creagan àrda. Bha a chuid obair cunntais is glèidhteachais aige fo leidh. Bha a bhràthair, James, agus an caraid, Teàrlach, còmhla ris. Bha ròpaichean aotrom, làidir aca a leig do Robert cromadh sìos aghaidh nan creag gus faighinn na b' fhaisge air na h-eòin. Gillean òga, tapaidh à Dùn Èideann, 's iad air a h-uile ullachadh a dhèanamh gus na bha nan rùn a thoirt gu buil. Thog e deilbh de gach gnè eun a bh' anns na creagan: peataichean, mun canadh na daoine fhèin, 's iad ag ainmeachadh mar: an gille-brìghde, an sgarbh, am peata ruadh, am fulmaire, an fhaoileag, an seigir, an duibheineach is an langaidh. Gach latha a bha e dol mun cuairt bha aire air a glacadh an dà chuid le na h-eòin agus le meud is cruth nan creag. Chan eil fios le cinnt dè bha muinntir an eilein a' saoilsinn dhiubh; an àrd-mheadhan an t-samhraidh an triùir a' falbh nan cladaichean nan èideadh coimheach 's le an cainnt Ghallda 's a' fuireach ann an teanta bheag ris a' chladach. Bhiodh cùisean air bith na b' fhasa dhan triùir nam biodh Iain Fionnlastan fhathast mun cuairt, ach bha esan air bàsachadh a' bhliadhna roimhe seo.

Beag air bheag thòisich iad a' coinneachadh ri muinntir an eilein thall 's a-bhos 's iad sin a-muigh ag obair – mar bu trice aig beathaichean is mòine. Chan eil fhios dè a bha Adam ag ràdh riutha ann a bhith a' togail an dealbh, ach faodar a bhith cinnteach nach fhaca iad an dealbh fhèin a-riamh. Tha e ri ràdh gum biodh e a' toirt mhilseagan dhaibh gus an catachadh, agus mar a bha na làithean a' dol seachad gun robh iad a' cur beagan eòlais air a chèile. A rèir coltais, agus gu sealbhach dha Adam, bhris an t-sìde agus chaidh truas a ghabhail riutha iad a bhith anns an teanta, 's thugadh a-steach an taigh iad còmhla ri aon de na teaghlaichean. Thug seo

cothrom dha Adam faighinn na b' fhaisge air an teaghlach seo 's thog e dealbh de bhroinn an taighe (d 8) agus de a thaobh a-muigh (d 9). Agus gu seachd-àraidh thug e dha cothrom dealbh a thogail de chloinn an taighe (d 12 & 13) – deilbh a thàinig gu bhith nan suaicheantas air obair Adam air fad. Cha b' e fear a bh' ann an Adam a bha idir ladarnta na dhòigh, 's gu dearbh bha e na bu shaoirsinneil a' dealbhadh nàdair na bha e a' ruith dhaoine le a chamara. Ach chan eil teagamh nach tug an cothrom seo a fhuair e air duine no dhithis de mhuinntir Mhiughalaigh a dhealbh co-dhiù beagan leudachaidh anns na cuspairean a thàinig a-steach na dhòigh-obrach à seo a-mach. Tha an dà dhealbh dhen chloinn sònraichte; nan seasamh ri taobh a chèile, mar a dh'iarr e orra; nan èideadh a tha cho fìor ùrail is freagarrach, agus gu h-àraid far a bheil an dachaigh air an cùlaibh; 's an cuilean. Dh'iarradh tu do làmh a shìneadh a-mach thuca; chan eil duine a shaoileadh gu bheil seo mu leth-dusan ginealach air ais. 'S iomadh neach a thàinig bhon uair sin 's a ghlac dealbh tarraingeach de chloinn Ghàidhealach: chan eil aon ann ris a bheil barrachd dàimh aig daoine na th' aca ris an fheadhainn seo. 'S nach beag an t-iongnadh. Agus sin bho fhear aig nach robh càil a dhùil gur ann a' togail dhealbh dhaoine a bha e gu bhith. Agus a' cur oir gheur air na deilbh tha an smuain nach robh duine beò air fhagail anns a' bhaile – òg no sean – am broinn beagan bhliadhnaichean.

Thill Robert Adam dha na h-Eileanan an Iar a-rithist ann an ceann dà bhliadhna, ann an 1907, agus fhuair e an turas seo cho fada deas ri Beàrnaraigh (d 15). Gu seo bha e air camara half-plate Watson fhaighinn: am fear a chleachd e daonnan à seo a-mach. Cha bhi cinnt ach dè am mothachadh a bh' aig Adam air luchd-camara eile a bha an sàs mun àm seo, gu h-àraid san Roinn Eòrpa. Anns a' Ghearmailt bha August Sander a' dol air a phròiseact shusbainteach, 'Man in the 20th Century', le deilbh iconaic mar 'Peasants Going to a Dance' (1914), agus anns an Ungair bha fear òg cho ealanta 's a chaidh a-riamh air cùl camara air tòiseachadh. B' esan Andre Kertesz, le deilbh thràtha, ionmholta mar 'The Accordionist' (1916). (Agus thog Strand fear de dheilbh mhòra an t-saoghail, 'Blind Woman', ann an New York, ann an 1916.) 'S e bliadhnaichean an uabhais a bh' annta seo anns an Roinn Eòrpa, ach mar gu leòr eile a thàinig troimhe lean Adam air leis an obair a bha e air a chur roimhe fhèin bho òige. Gu dearbh cha do chlaon e bhuaipe fad a bheatha: 's e dh'fhaodadh a ràdh, 'nàdar agus an camara'.

An ath thuras a thàinig e dha na h-Eileanan, ann an 1922, 's ann air ais a Mhiughalaigh. Bha an t-eilean air a bhith fàs a-nis fad deich bliadhna. Thog e deilbh dhen bhaile 's e bàn (d 19 & 23): a' chiad fhear bhon an aon

làrach 's air na thog William Norrie a dhealbh-san dhen bhaile bheò ann an 1887. Cuideachd, bha deireadh an luchair ann, 's bhiodh na neadan iad fhèin falamh. Mar sin, ann an 1922, 's iad gu h-àraid pàtarain nan creag 's na mara 's nan sgòth a bu mhotha a ghlac e. Chan fhaigheadh e na dh'iarradh e dhiubh sin gu bràth. Ann an 1922 rinn e na h-uiread am Barraigh cuideachd. A' chiad rud a chaidh fhaighneachd dha, 's e dè mar a bha an fharspag a thug e air ais leis a Dhùn Èideann ann an 1907! Bha e a' sreap mar a b' àbhaist dha gu mullach nam beann, le a uidheam trom air a dhruim, gus dealbh farsaing fhaighinn dhen tìr mun cuairt. Mar gach neach-camara a chaidh a-riamh a Bharraigh, dhìrich e a mhullach Hèaghabhal gus fear de sheallaidhean iconaic Innse Gall fhaighinn; 's e sin a' coimhead sìos air Bàgh a' Chaisteil 's a-null an ear-dheas gu Maol Dòmhnaich, le na h-eileanan an sreath a chèile, suas gu deas cho fad 's a thogas fradharc.

Ann an 1925, agus na b' fhaide steach dhan bhliadhna an turas seo, bha e air ais ann am Barraigh airson a' cheathramh turais – anns an Lùnastal: àm an sgadain 's àm toirt dhachaigh na mònach. Chuir e seachad latha air Maol Dòmhnaich 's na fir a' lomadh chaorach (d 34 & 35), ach 's ann am Barraigh fhèin a thog e a' mhòr-chuid de na deilbh an turas seo. Bha e fortanach gun robh daoine ag obair a-muigh, 's bha seo a' tighinn air, oir dheigheadh aige air deilbh fhaighinn fhad 's a bha daoine dripeil, 's fhad 's a bha solas an latha mar a bha e ga iarraidh. An Ceann Tangabhal bha e còmhla ri teaghlach 's iad an sas ann an uain is mòine (d 36 & 37), 's tha na deilbh nas coltaich ri feadhainn a bha Washington Wilson a' togail san Eilean Sgìtheanach anns an linn roimhe sin. An latha sin cuideachd thog e dà dhealbh bhrèagha, fhosgailte an Ceann Tangabhal (d 48 & 49): gach fear air a thogail pìos air falbh, le triùir chloinne bige 's na dachaighean dùthchasach mun cuairt.

'S thill e uair is uair gu cidhe Bhàgh a' Chaisteil 's gu obair an sgadain.

A' chiad latha, thog e deilbh dhen chlann-nighean a' cutadh, fireannach a' coimhead gu muir is fear a' coimhead taobh na tìre (d 32 & 33). An ceann dà latha thill e gus dealbh fhaighinn dhen chidhe fhèin le na bàtaichean-iasgaich a-staigh (d 50): pàtarain de sgàile 's de sholas mar a b' àbhaist. Agus ann an dà latha eile thog e an dealbh inntinneach, a' coimhead suas ri na taighean bhon chidhe (d 51), agus sin an latha a ghlac e na bàtaichean-iasgaich a' dol a-mach (d 53) agus an lamraig falamh às an dèidh (d 52). Cha mhòr nach saoil thu gu bheil thu a' cluinntinn fuaim nan drioftairean anns a' bhàgh. Agus 's ann an latha sa cuideachd a thog e na deilbh tharraingeach de na daoine a' saothrachadh na mònach le na h-eich. Anns a' Ghleann a thog e an dà dhealbh dhen bhoireannach òg air an each (d 42 & 43): bhiodh aice ris an t-each a chumail na sheasamh fhad

's a bha esan a' togail nan dealbh. Agus thog e na dhà dhen t-sean bhoireannach (d 46 & 47) 's i fhèin a' gabhail a greis dhen each. 'S e deilbh smaointinneach a th' annta, 's i seo a' casadh ris a' cheud bliadhna. Chan eil lorg air an d' fhuair e dealbh dhen dithis bhoireannach leis an each: 's ann a bha e fortanach na fhuair e. Agus an latha sin, ann am Brèibhig, bha e còmhla ri fear eile anns a' mhòine, e fhèin 's an t-each, 's thog e dà dhealbh a tha a' toirt stad air an t-sùil cho luath 's a dhearcas duine orra (d 44 & 45). Deilbh shnasail, gach fear dhiubh, nan ìomhaigh sheasmhaich, 's a-nise nan eachdraidh fhaicsinnich. Gu seo bha Adam air toirt a-steach na chèis-obrach a bhith a' deanamh dhealbh chan ann a-mhàin dhen àrainneachd, le a creagan is a h-eòin is a fonn, muir is adhar, ach tuilleadh is tuilleadh a' toirt leis dòigh-beatha an t-sluaigh, agus gu h-àraid nan coinnicheadh e riutha 's iad a-muigh aig an obair-latha. Bha gach dealbh a' glacadh na bha mun cuairt air na daoine; cha b' e uair sam bith dealbh dhen gnùis a-mhàin a thogadh e. Bha e gan suidheachadh anns an t-saoghal mun cuairt orra, 's gu h-àraid ma bha each no caoraich còmhla riutha. Bha e na b' fhasa dha an dealbhadh mar sin; bha e a' tighinn na b' fheàrr air an ealain a bha e a' cumadh, agus air a ghnè fhèin.

Tha ri smaoineachadh a-rithist cho tràth 's a chaidh na deilbh seo a thogail, 's gum biodh bliadhnaichean mus nochdadh a' mhòr-chuid dhen luchd-camara a b' ainmeile a dh'fhàs bhon uair sin. Thòisich an obair aig M.E.M. Donaldson agus aig Seton Gordon tràth, mar a bha an obair aig Adam fhèin, ach cha robh iomradh aig an àm ud air feadhainn a bha fhathast ri thighinn dha na h-Eileanan; luchd-camara mar Mairead Fay Shaw, Werner Kissling, Robert Atkinson, Violet Banks is Alasdair Alpin MacGregor. 'S bha deich bliadhna fichead mus nochdadh an sàr fhear-dhealbh, Paul Strand. Agus bha Adam mu thràth a' cur sùim ann an cuspairean-dhealbh caran coltach ri na thog an fheadhainn a thigeadh às a dhèidh. Bha esan e fhèin ag oidhirpeachadh air cunntas a thoirt air mar a bha luchd an àite a' dèanamh am beòshlàint, agus air na h-uidheaman a bha iad a' cleachdadh nan obair làitheil. Ach bha taobh eile air Adam a bha sònraichte: 's e sin gur e a bh' ann dheth ach neach-saidheans, le mothachadh beòthail air an àrainneachd mun cuairt air, 's cha do leig e às sin a-riamh. Dh'fhàgadh seo e tric a-muigh air feadh na Gàidhealtachd; a' siubhal mhonaidhean 's a' sreap bheannaibh casa le a chuid uidheim trom, a' sireadh dhealbh de lusan no de dh'ainmhidhean no de dh'aghaidhean corrach, srùthlach chreag. Agus a thaobh liut na sùla, cha robh mòran ann a sheasadh ri ghualainn.

As t-samhradh ann an 1937 thàinig e dha na Hearadh 's gu ruige an Scarp, 's e nise a' tighinn suas ann am bliadhnaichean, 's e fhathast leis an aon chamara half-plate Watson le na cèiseagan glainne 6½ by 4¾. A' chiad

latha a bha e anns na Hearadh, mar a b' àbhaist, bha e shuas am mullach nam beann, 's fhuair e latha dha-rìribh air a shon le grian is sgòthan a' siubhal anns na niùil 's a' snaidheadh phàtaran de rionnach-maoim air na slèibhtean. 'S e Giolabhal Glas a dhìreadh a rinn e: à sin chuir e cruth is loinn air an t-sealladh gu 'n iar-thuath am measg nan àrd-bheann (d 56 & 57); à sin gu 'n iar-dheas tarsainn air Loch a Siar an Tairbeirt 's a-null gu Beinn Losgaintir, 's na sgòthan 's a' ghrian fhathast a' cluich le chèile air an loch 's air a' bheinn (d 58 & 59); 's an uair sin gu 'n ear-dheas a' togail cumadh baile an Tairbeirt, na laighe anns an tairbeart eadar an dà loch mhara. An doimhneachd àbhaisteach anns gach fear dhiubh; e a' faighinn seo le sùil a' chamara a chumail cho beag 's a dheigheadh aige air.

An latha sin cuideachd, thàinig e air tè 's i a-muigh aig an doras le a cuibhle-shnìomh (d 62) 's thill e an ath latha a thogail dealbh dhen taigh fhèin (d 61). Agus tha e inntinneach gun thill e thuice aon uair eile (d 64 & 65) an ceann dà latha eile, 's a' ghrian na h-àirde, 's bha ise mar gun robh i na bu dòigheile na chuideachd, 's i a' coimhead a-steach dhan chamara le fiamh a' ghàire oirre. 'S thug i steach e 's thog e a dealbh ann an solas na h-uinneig, 's i le na bioran, 's piseag na cadal anns a' ghrèin. Chan ann tric a dhèanadh e seo: 's cinnteach gun chuir i fàilte chridheil air. Ann an dòigh, cha b' e seo a phrìomh rùn mar dhealbhaiche no mar fhear-saidheans. Ged a bha e geallmhor air dealbh farsaing, coileanta a thoirt air lusan gu h-àraid, agus air eòin, cha robh sùil aige a-riamh a leithid sin a dhèanamh a thaobh dhaoine. Mar sin bha e a' cleachdadh a chomasan ann an seagh glè eadar-dhealaichte ri luchd-camara mar August Sander a dh'fheuch ri sluagh iomlan, farsaing a dhealbh 's a cho-mheas, am pròiseact sònraichte, dòchasach aig Edward Steichen, 'The Family of Man' (1955), a dh'fheuch ri deilbh de shluagh an t-saoghail a thoirt gu chèile. Tha dealbh na tè seo anns na Hearadh, na suidhe anns an uinneig, a' toirt fathann beag air dè a dh'fhaodadh e bhith air a dhèanamh nam b' ann an taobh sinn a bha inntinn air a dhol. Seach gur ann le turchairt a bha e gan coinneachadh, cha deach e idir a-steach ann an gnè no idir ann an cruadalan nan daoine, a thaobh dìth talaimh no dìth sam bith eile. Chan e nach robh gu leòr a' cleachdadh an camara ann an suidhichidhean èiginneach, an iomadh ceàrnaidh, gus cor dhaoine a thoirt gu aire an t-saoghail. Fada roimhe seo bha Jacob Riis air staid nam bochd ann an New York a thoirt am follais le deilbh-camara choileanta, chumhachdach na leabhar, *How The Other Half Lives* (1901), agus mun àm san robh Adam anns na Hearadh bha Roman Vishniac a' dèanamh dhealbh-camara nach teid à bith de Iùdhaich san Roinn Eòrpa ro thoiseach an Dàrna Cogaidh, gu sònraichte a' chlann, agus bha Walker Evans a' dèanamh a dheilbh iomraiteach air bochdainn ann an Alabama.

ro-ràdh

'S ann an latha sin a bha Adam còmhla ris a' bhoireannach a bha seo a chùm e air sìos tro na Bàigh gus an do ràinig e Ròghadal (d 66), 's cha robh dòigh nach togadh e ìomhaighean de Thùr Chliamain (d 67, 68 & 70). 'S ann air dha tilleadh às an Scarp a bha e ann an Àird Àsaig (d 72 & 73). Dà dhealbh thlachdmhor 's an dàrna fear a' cur ris an fhear eile. Ged nach eil duine ri fhaicinn anns na deilbh, tha an ìomhaigh a' dèanamh inneas air dòigh-beatha nan daoine a tha ri fuireach an seo; a' tabhach narrative le na tha iad a' sealltainn. Fiosrachadh nan daoine, aithneal air dachaigh a dhèanamh 's a chumail, 's air tighinn beò ri cladach, agus sin le eòlas mionaideach air a dhòighean.

Aon uair 's gun rinn Adam an Scarp dheth cha robh gainnead air cumaidhean de mhuir, de dh'fhonn is de dh'adhar. Gu ìre mhòir chuir e seachad an dà latha a bha e ann shuas anns an cnuic bhos cionn a' bhaile, 's an Caolas a' toirt dha briseadh eadar an tìr air an taobh thall agus fonn an eilein aig a chasan. Ann am feadhainn 's ann a' coimhead a-null taobh Chrabhadal a tha e (d 90 & 91), no nas fhaide gu tuath, gu ruige Loch Thanambhaigh 's na Beannaibh Meadhanach (d 88). Adhar sgòthach bhos a chionn, mar a dh'iarradh e, 's na creagan cruaidhe, soillleir air gach taobh. Ann an cuid de na deilbh tha e a' pòsadh a' chumaidh a thug daoine air an àite agus cumadh nàdarrach na tìre, mar a rinn e aig a' ghàrradh bhos cionn a' bhaile (d 84). Ann an dealbh mar seo far a bheil obair-làimhe dhaoine air talamh is taighean air a chur an taice ri cnuic is muir, tha mothachadh ga thogail air cho neo-mhairtinneach 's a tha an làrach a tha daoine a' fàgail. Chan iarradh e mòran gus nàdar a chuid fhèin a shealbhachadh air ais, 's cha mhòr nach eil an dealbh ag innse nach b' fhada a bhiodh mòran air fhàgail de dh'obair-làimhe dhaoine anns an àite seo. 'S bhiodh deagh chuimhne aig Adam air mar a chunnaic e Miughalaigh a' dol fàs, agus nach robh ach sia bliadhna ann bho chaidh Hirt e fhèin fhàsachadh. Bho thòisich e air tighinn dha na h-Eileanan na ghille òg bha iarraidh làidir aige a bhith le a chamara an àitichean iomallach, agus gu sònraichte ri oir na mara no air bruaich aibhnichean. Thigeadh an t-eilean beag bòidheach seo air sònraichte math, 's chan eil dà dhèanamh air nach tug e na chuimhne na làithean tràtha a bh' aige an eilean Mhiughalaigh dà bhliadhna dheug air fhichead roimhe seo.

'S dòcha gun robh sin na mheadhan air gun chuir e seachad uiread de dh'ùine an cuideachd nan daoine. Mar a rinn e am Miughalaigh, thog e dealbh a-muigh 's a-staigh dhen taigh anns an robh e a' fuireach (d 83 & 81) agus an latha sin cuideachd bha an nighean a-muigh a' snìomh (d 80). Bha suidheachadh nan taighean-tughaidh a' glacadh a shùil 's iad ann an ruith mar nach fhaca e an leithid roimhe (d 82 & 92), agus bha am bàgh le na h-eathraichean 's na taighean mun cuairt, 's an sgoil 's an eaglais na b' fhaide shìos air a' Chaolas,

a' toirt luaidh air coimhearsnachd a bha air leth dlùth dha chèile (d 93). Aig an aon àm, bhiodh fios aige gur e coimhearsnachd a bh' innte a bha dualtach sgaoileadh às a chèile a dh'ùine nach biodh fada, 's cha mhòr nach fhaic thu anns na deilbh, a cheist: Carson a dh'fhàgadh daoine àite tuineachaidh a tha cho buileach àghmhor? Dè tha sluagh a' sireadh, anns an latha a th' ann, a tha ri toirt orra cùl a chur ri ionad dhen t-saoghal a tha cho sàbhailte, sìtheil, eireachdail 's a tha cho fallain 's cho uile dhùthchasach? Dè ged nach biodh aiseag ann a h-uile latha, le litrichean is lofaichean geala? Agus gur e a tha na adhbhar-smaoinich nach b' fhada gus am biodh heileacoptairean a' sgiathalaich mun cuairt mar fhaoileagan – nì a bha air sàbhailteachd a dhèanamh tèarainte, 's a bhreugadh iomallachd.

A' còrdadh ris, bha e a' coinneachadh ri feadhainn a bha ag obair a-muigh, anns an àbhaist aig crodh is caoraich. Tha bò aige ann an dà dhealbh (d 86 & 87); anns a' chiad fhear tha i eadar e 's an Caolas, na seasamh ag ithe leatha fhèin, gun mhothachadh air meud na tìre a tha mun cuairt oirre. An dàrna fear, 's ann a tha mar gum biodh am boireannach 's a' bhò mar phàirt de na creagain; 's gun ris ach leth-deiridh na bà, a tha a' dèanamh an deilbh na ghlacadh sùla. Thurchair an fhaing a bhith a' dol, thall ann am Fladaigh, 's na fir a' lomadh (d 85). Nach iomadh neach-dheàlbh a thadhail aig faing dhen t-seòrsa seo – 's e a' togail an deilbh pìos air falbh bhuapa gus na fir fhaighinn, cuid nan seasamh 's cuid nan lùban, 's iad sgaoilte tarsainn aghaidh an deilbh. 'S ann an latha sin cuideachd, ann am Fladaigh, a thàinig e air gille a bha aig mòine: ga toirt air a dhruim sìos chun na sgothadh (d 95). Na aodach dorch 's le a bhonaid, leis a' phoca mhòr mhònach anns an iris air a dhuim, 's adhaircean air a' phoca mar ghobhar; an ìomhaigh aige 's e na sheasamh gu dìreach eadar thu 's na cladaichean loma, saoilidh tu gu bheil mu thràth sùil a' ghille a-mach air an t-saoghal fharsaing a tha roimhe, 's a bheir saoirsinn dha air taobh a-muigh crìochan cumhang eilean àraich. Mar gun robh an dealbh na shuaicheantas air carson a bhiodh an Scarp fàs am broinn ginealaich. A thuilleadh air na tha e ag innse, tha an dealbh, mar a tha obair Adam co-dhiù, saidhbhir na chruth 's na dhreach, le gach mìr a' tighinn gu chèile mar shàr ealain, dhòigh 's nach sgìthich an t-sùil no am mac-meanmna de bhith a' ruith air fheadh. Ann am broinn nan dealbh, càil cho annasach 's e na tha de chruthan 's de dhreachan dorcha no soilleir. Thug Robert Daw, fear-deasachaidh a bha glè eòlach air Adam, an cunntas seo air mar a bha e a' toirt-ris nan dealbh: 'His plates were developed very slowly, perhaps as long as thirty minutes in the bath … His slow methods of printing enabled him to introduce the gradations of light and shade that were apparent to him when he first decided on a particular viewpoint.'

ro-ràdh

A' coimhead gu tuath gu lochan mara mar Loch Thealasbhaigh is Loch Thanambhaigh, bhiodh e coltach gun chuir Adam roimhe gum bu mhath leis tadhal orra. Agus an ath bhliadhn' a-rithist bha e air sin a thoirt gu buil; cha deach aige air na lochan mara sin a ruighinn ach bha e cho faisg dhaibh ri Bealach Raonaisgil agus cladaichean taobh an iar Leòdhais. Agus mun cuairt air, far an robh e an-dràsta na sheasamh, am measg chreagan is chladaichean an Scarp, thog e ìomhaighean a tha cho sgileil 's cho seasmhach ri gin a thog e an àite sam bith. Agus mar eachdraidh air eilean a chaill a dhaoine 's a dhòigh-beatha an ùine nach robh fada às dèidh dha a bhith ann, tha iad buileach èiseil. Fhuair e anns an eilean bheag seo, na shuidhe a-mach bho na cladaichean àrda, seallaidhean a thàinig air a dhòigh agus air a ealain. Cha b' urrainn neach-cunntais na bu ghleusta a bhith air tadhal ann. Thuirt e fhèin, 'Send a man out into the storm. Send him out on a fine day. The acid test lies in what he will manage to crystallise in his pictures. Can he convey the mood of the moment? Today, the chances are that your man will fake it. Therefore never believe anything in a picture unless you can practically smell it.' Ann am Miughalaigh, ann am Barraigh, anns na Hearadh agus anns an Scarp 's e sin an dìleab dhealbh a chruthaich Adam 's a dh'fhàg e tèarainte às a dhèidh.

B' ann glè mhòr mar neach-saidheans a bha Adam an sàs anns na deilbh-camara, mar a bha e an sàs anns a h-uile càil a dhèanadh e. Agus 's ann ann an leabhraichean air bith-eòlas is mu bheanntan na h-Alba a bu mhotha nochd an obair aige an toiseach, tro na 40an 's na 50an. Agus ged nach robh sùil no iarraidh aige a-riamh a dheilbh a reic an taice ri turasachd, 's gun samhla air thalamh aige anns an dòigh sin ri Washington Wilson agus Valentine, chaidh gu leòr dhen obair aige a chraobh-sgaoileadh ann an leabhraichean is irisean 's am pàipearan, gu h-àraid an dèidh do Robert Daw, fear-deasachaidh *The Scots Magazine*, mòran dhiubh a chleachdadh mar aistean-dhealbh san iris sin. Ann an 1956 ghais a shlàinte agus anns a' bhliadhna sin chaidh na bha e air a dhèanamh, 's a thrusadh gu cùramach, de chèiseagan glainne 's de dheilbh – na mìltean dhiubh – a chur a-null chun a' chompanaidh a tha an-diugh fon ainm DC Thomson ann an Dùn Dèagh. Agus bhon uair sin chaidh na cèiseagan glainne air fad a chuir an tasgadh an Oithigh Chill Rìmhinn. Bhàsaich e fhèin an Dùn Èideann ann an 1967.

A thaobh nan dealbh aig Adam de na h-Eileanan an Iar, bu shuarach am fiosrachadh a fhuaireadh orra sna h-Eileanan fhèin. Cha robh e ann an tobha ri buidheann sam bith gu 'n tilleadh e iad, agus cha do nochd ach an t-sràic dhiubh gu coitcheann an àite sam bith fad bhliadhnaichean mòra. Mar sin cha robh dòigh a fhuair muinntir nan Eilean gus beachdachadh orra, no measadh a dhèanamh orra, no an obrachadh a-steach dhan

t-sealladh a bh' aca orra fhèin mar shluagh. Na bu mhotha na fhuaradh leis a' chuid mhòr de na deilbh a chaidh a thogail sna h-Eileanan le luchd-camara gus an latha an-diugh. ('S mas e 's gun tig seo, tha e a cheart cho dualtach gur ann bho chonadal nach do chuir cas a-riamh air smeachan, agus a tha a' giùlan eallach tomadach de dh'Althusser agus Baudrillard.) Ma bha na deilbh a' nochdadh idir 's ann an leabhraichean daora, fad air falbh, a leithid *Tìr a' Mhurain*. Mar sin cha do dh'obraicheadh a-steach ann am foghlam – foirmeil no coimhearsnachd – no ann an leasaichidhean eile, an dòigh-amhairc air sluagh a bha paisgte air falbh ann an cruinnichidhean de leithid seo de dheilbh. 'S gus an là an-diugh, is beag an t-àite a thathas a' toirt dhan mhodh ealain seo air fad. Tha deilbh bheaga dhitsitseach a' sgiathalaich mun cuairt cho pailt ri bleideagan sneachda, 's iad deàrrsant' is diombuan, ach chan eil inbhe aig deilbh a th' air an cruthachadh le liut is cùram – no idir an dubh 's an geal – 's air an gleusadh an cèis ealain. Bha gad lethbhreacan de dheilbh Adam rim faicinn air ballaichean thaighean mòra mar Loidse Ùig an Leòdhas – an aon dòigh 's gur ann an loidsichean mar seo a chìte deilbh Daniell de na h-Eileanan, no feadhainn de mhapaichean Pont – àitichean is fiosrachadh a bha thar chrìochan saoghal mòr-shluagh nam bailtean. Ri ùine nochd beagan de dheilbh Adam ann an leabhraichean Eileanach mar *Às an Fhearann* (1986), *Hebridean Island: Memories of Scarp* le Angus Duncan (1995), agus *Mingulay* le Ben Buxton (1995). 'S tha cuid de lethbhreacan taisgte an corra Chomann Eachdraidh eadar Ùig is Bàgh a' Chaisteil. B' e *Cas-Cheum an Leòdhas* (2006) a' chiad leabhar a tha gu h-iomlan a' dèiligeadh ri deilbh Adam de na h-Eileanan. Agus thug an taisbeanadh mòr anns an Lanntair an 2007, airson a' chiad uair, an obair aig Adam anns na h-Eileanan thar nam bliadhnaichean fa chomhair an t-sluaigh mun robh na deilbh. Mar sin bha na deilbh seo, bho dheireadh thall, air tilleadh chun an àite 's dhan dualchas sna rinneadh iad – 'Tilleadh Dhachaigh / Home Return', rùn is ainm an taisbeanaidh.

Fionnlagh MacLeòid

Miughalaigh

Mingulay

2

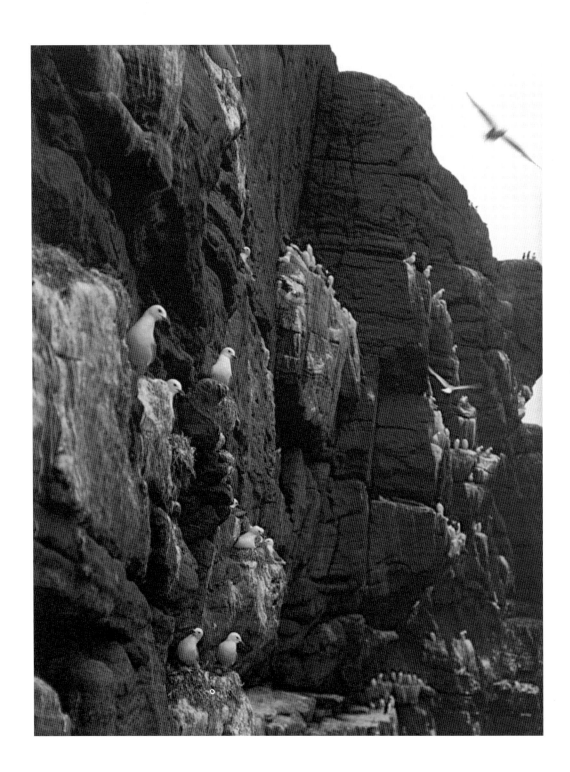

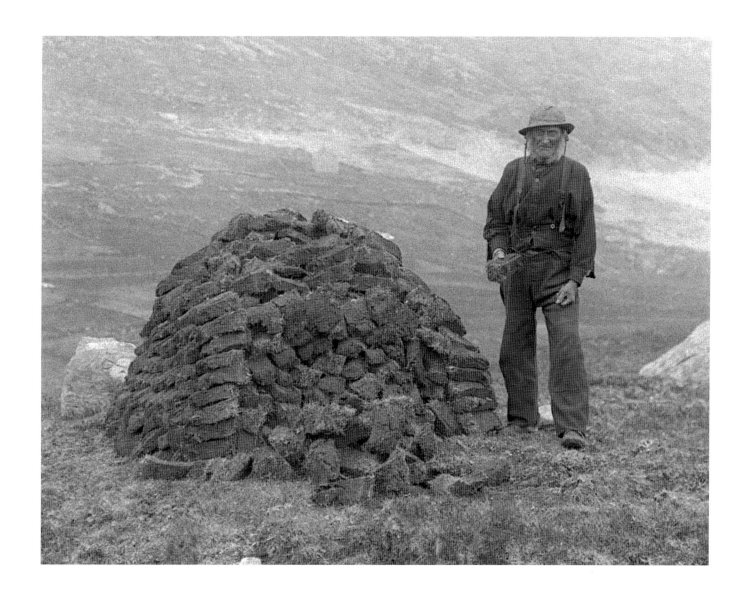

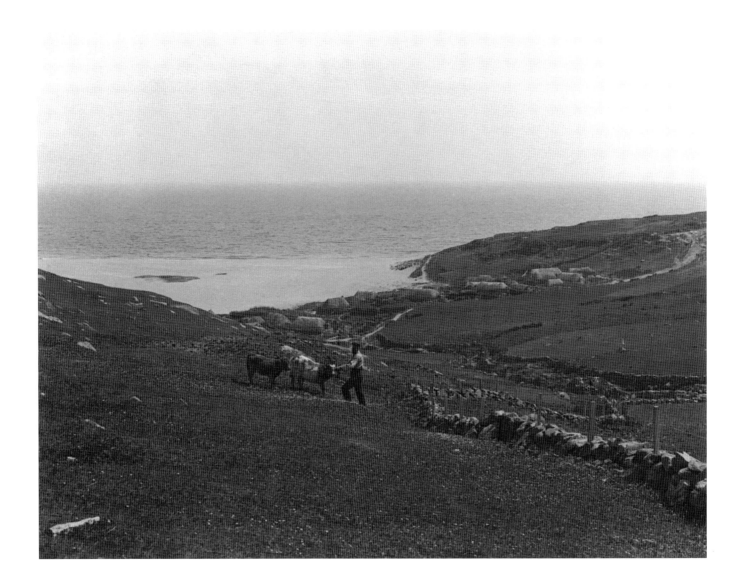

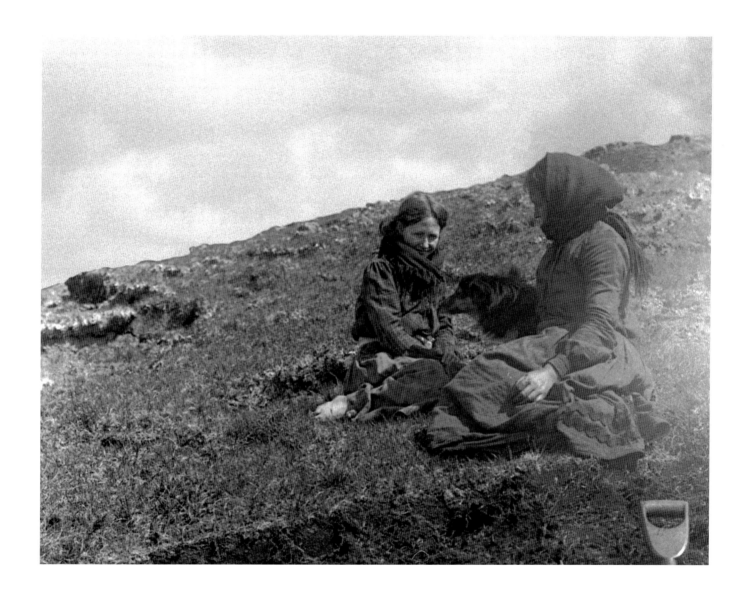

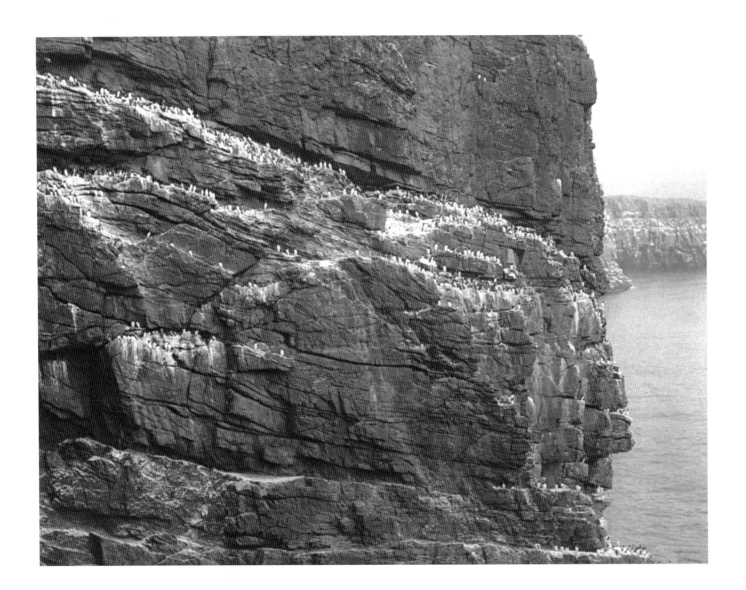

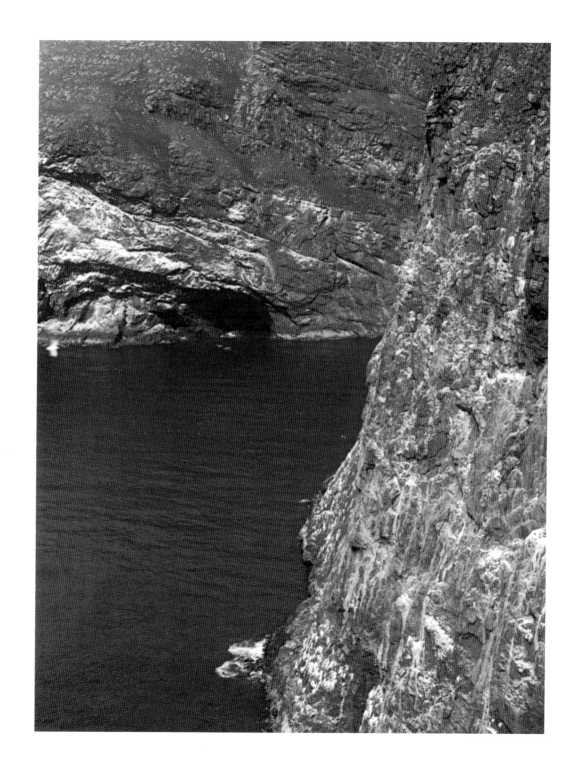

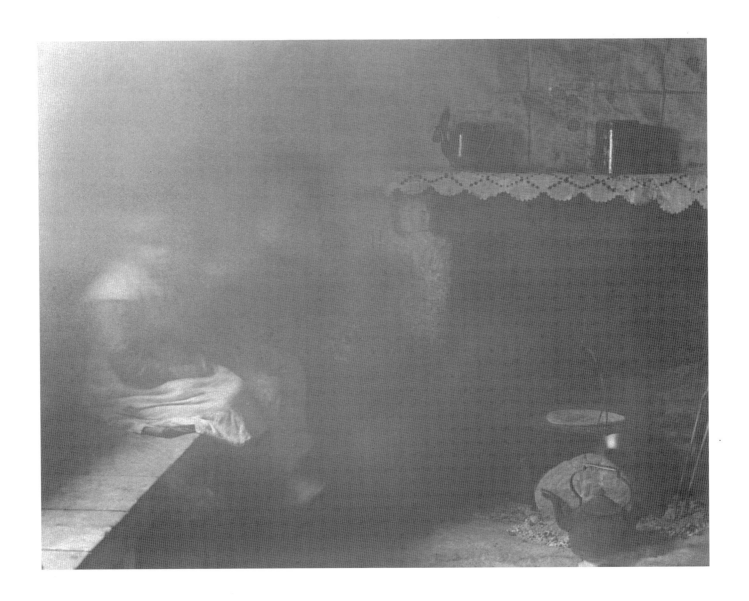

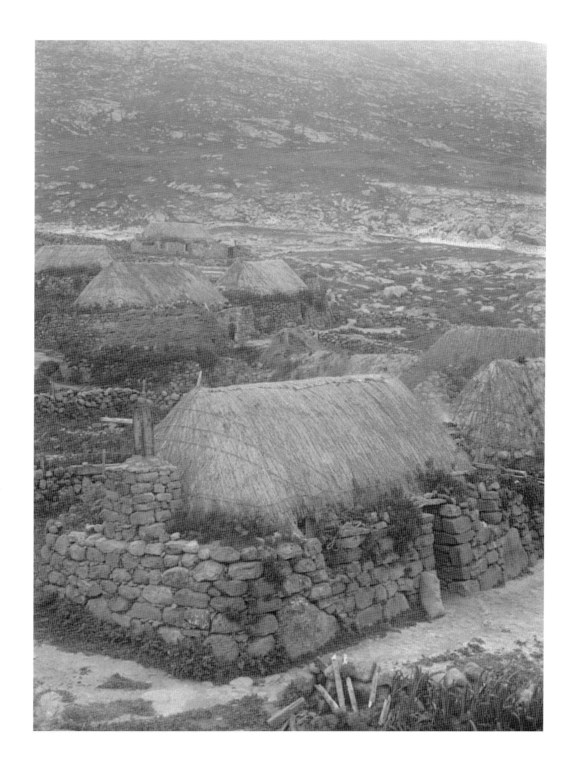

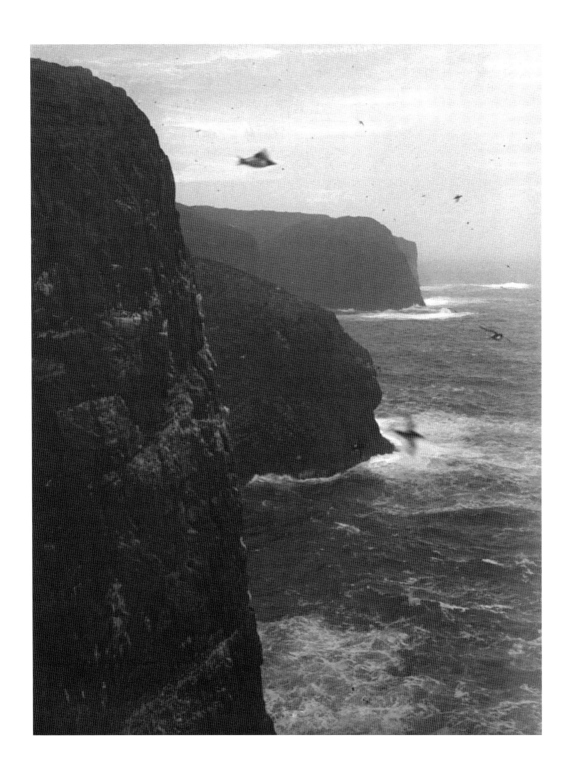

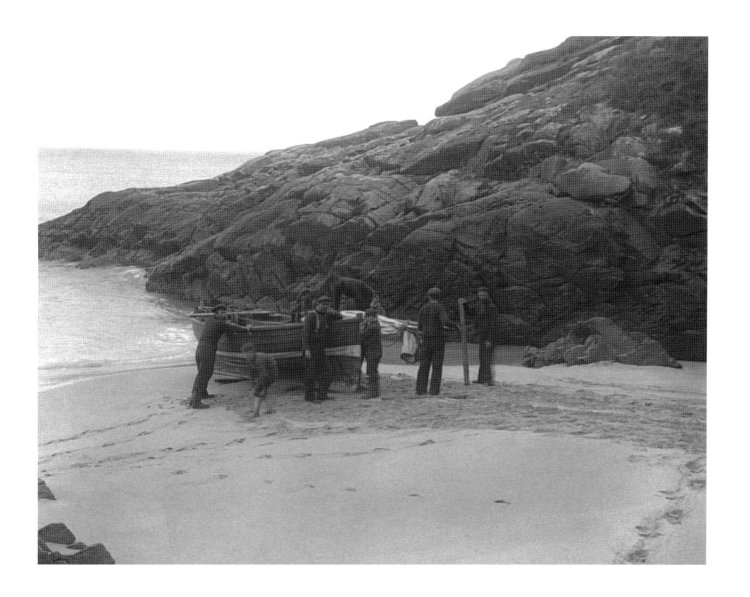

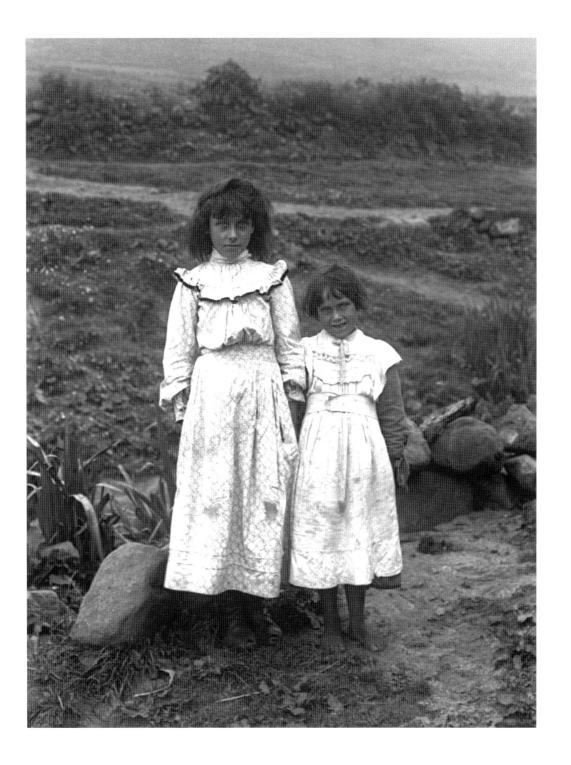

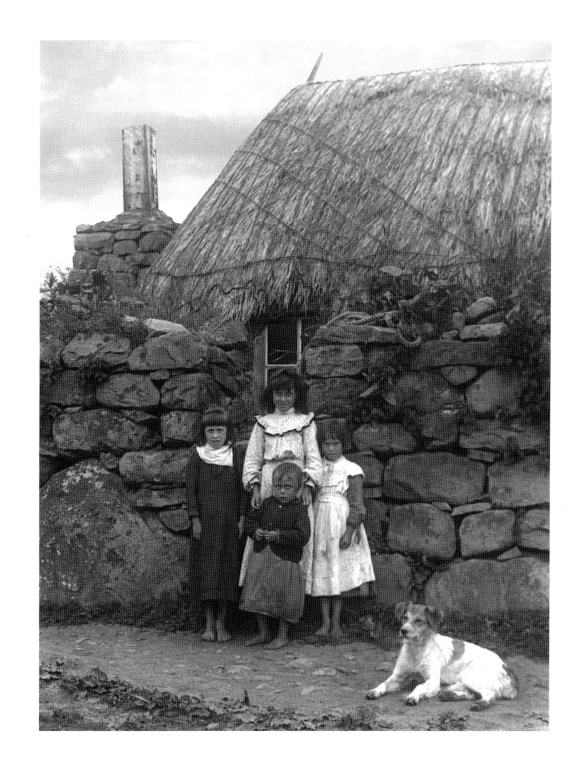

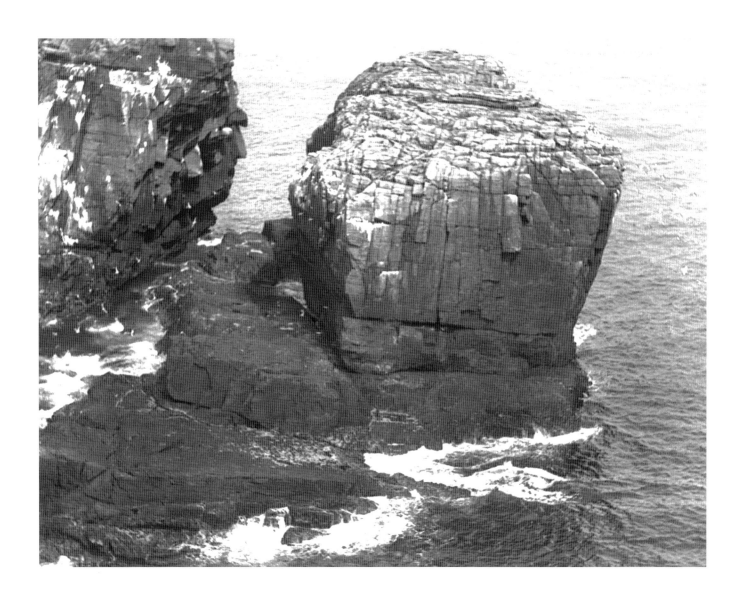

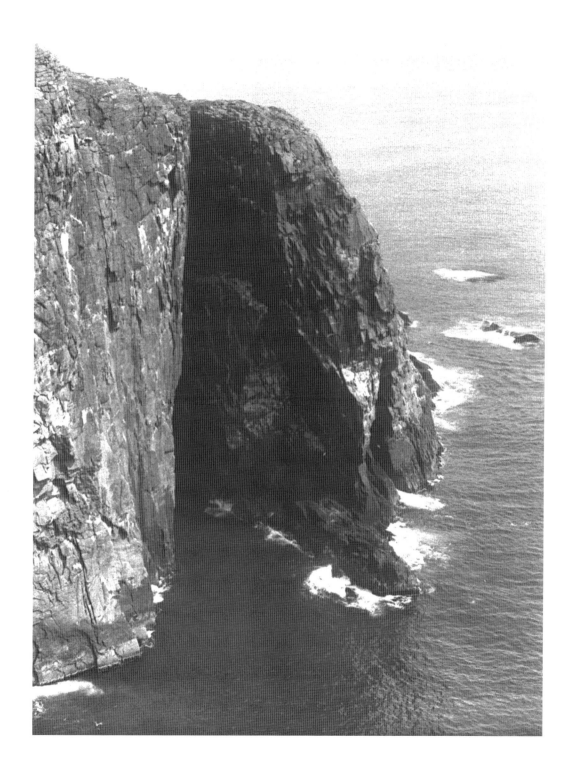

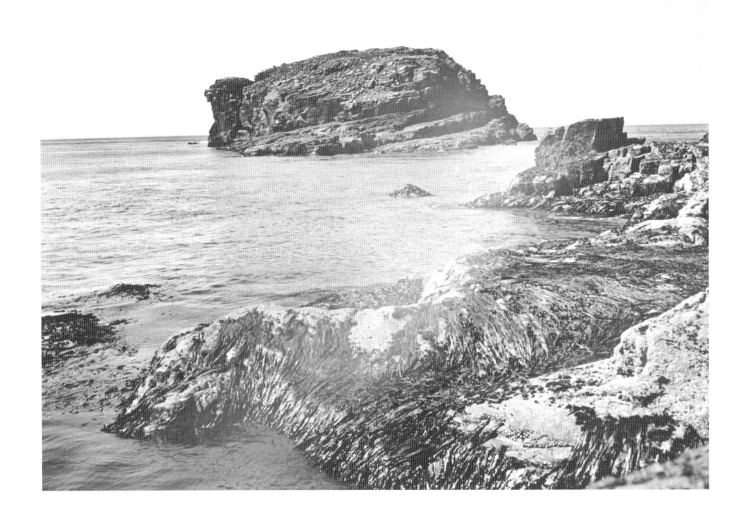

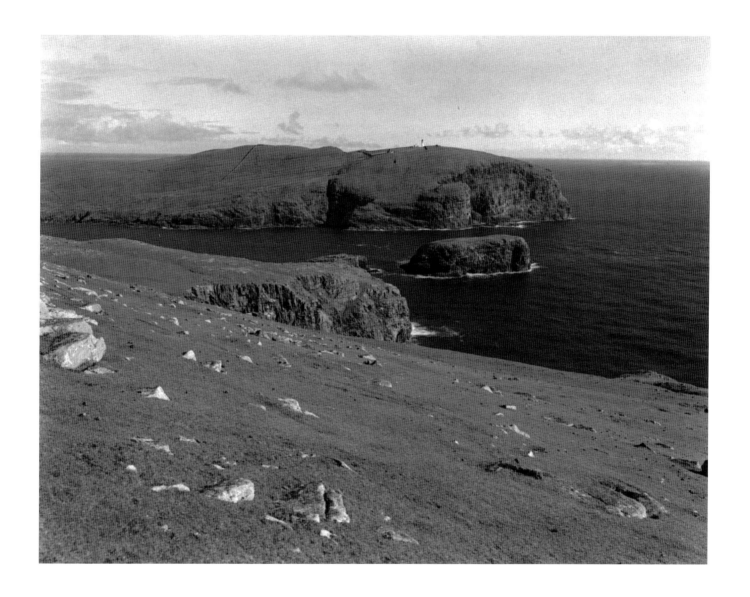

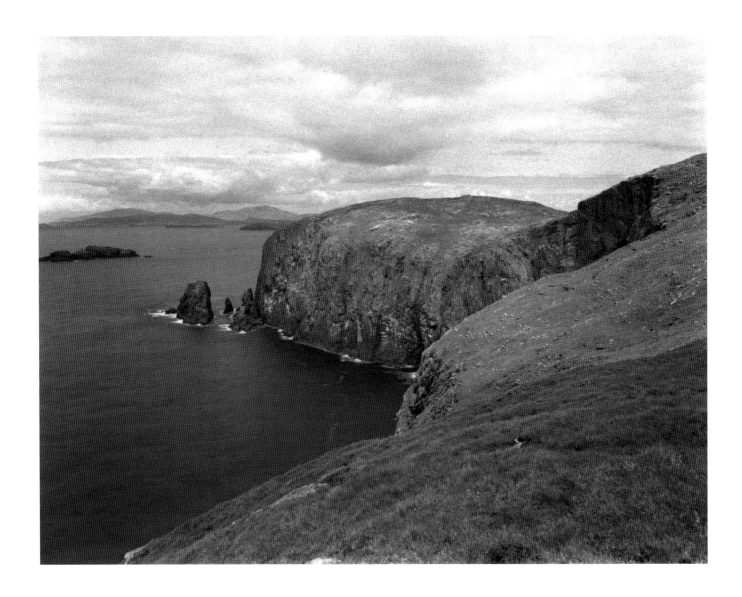

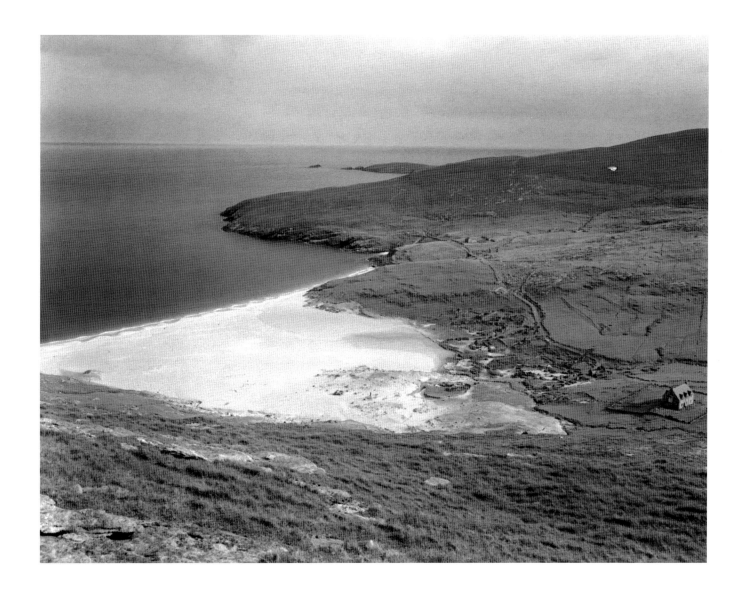

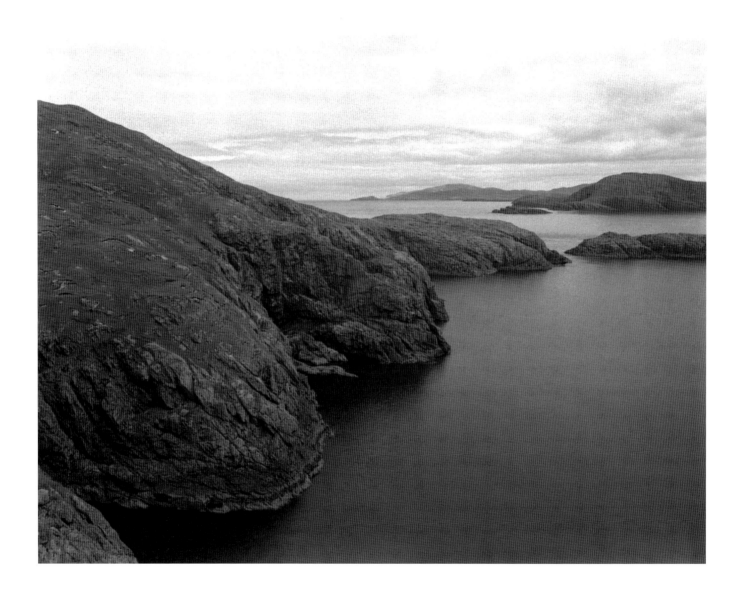

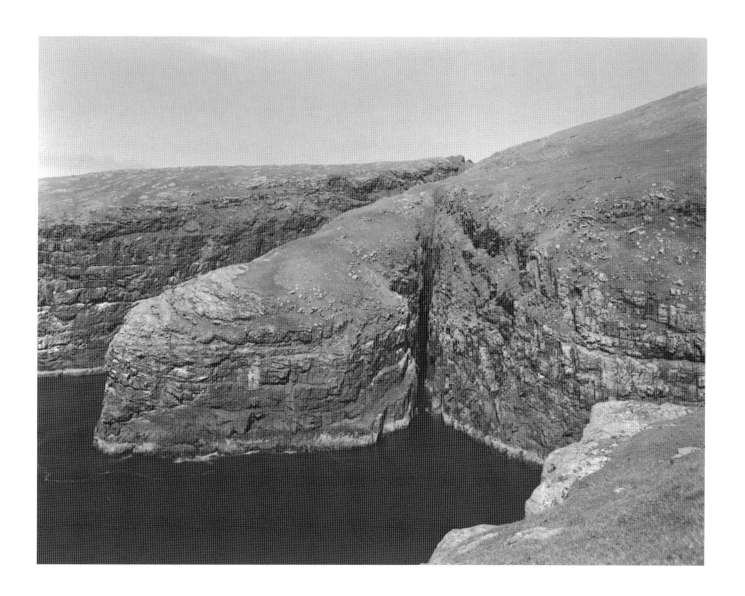

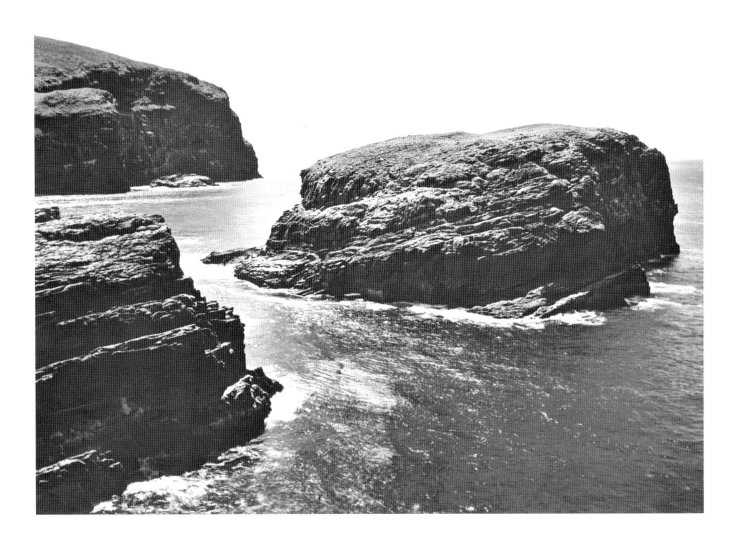

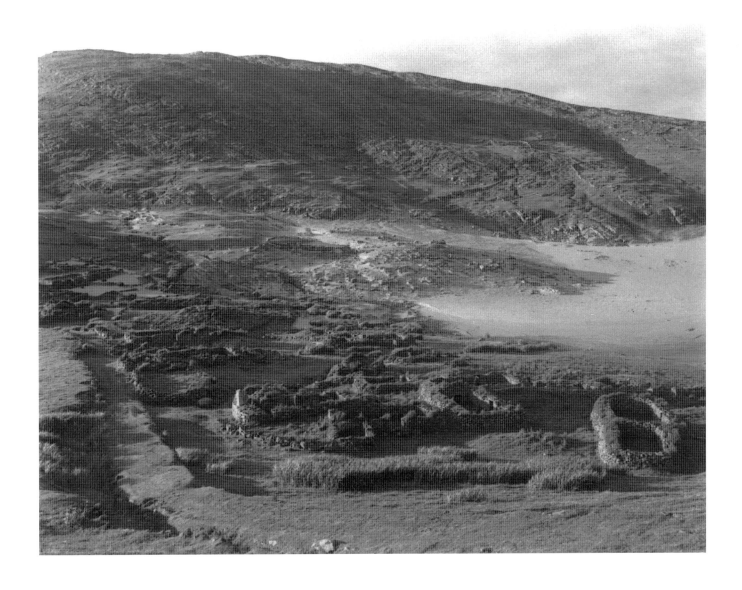

Barraigh

Barra

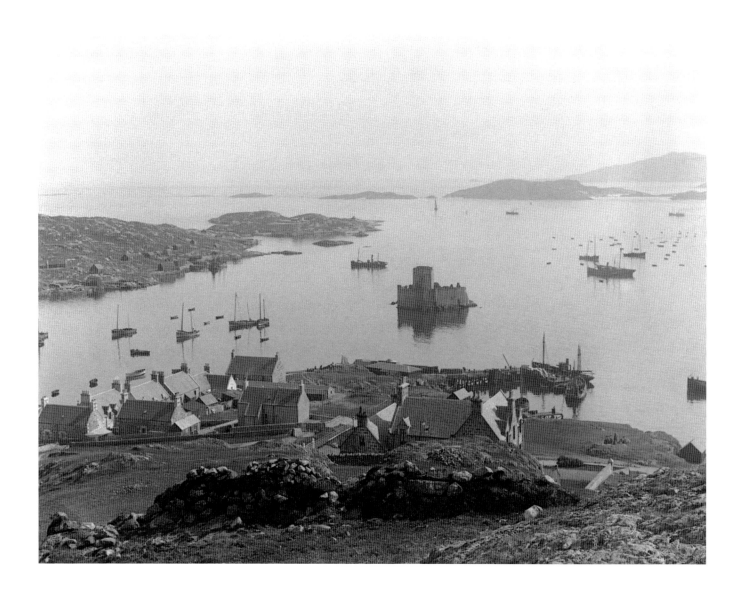

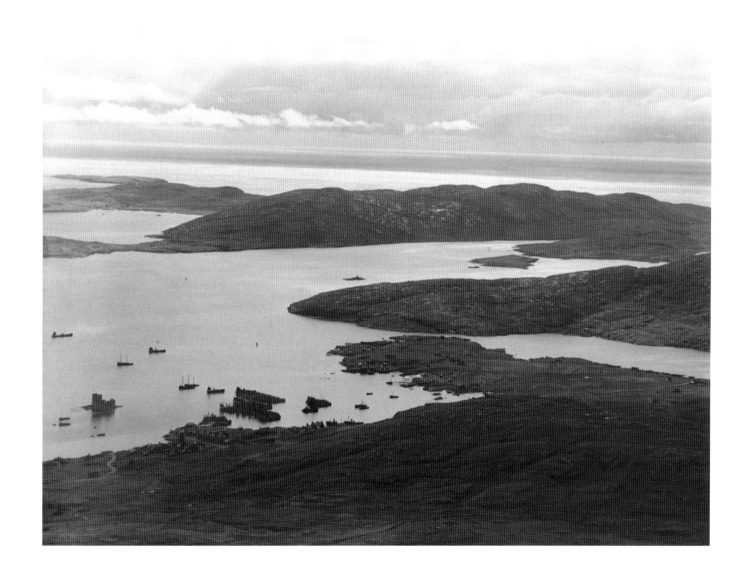

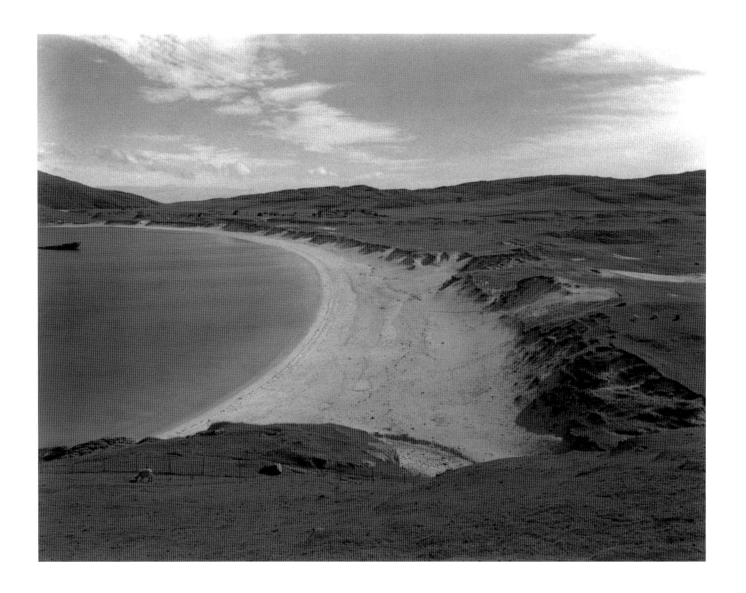

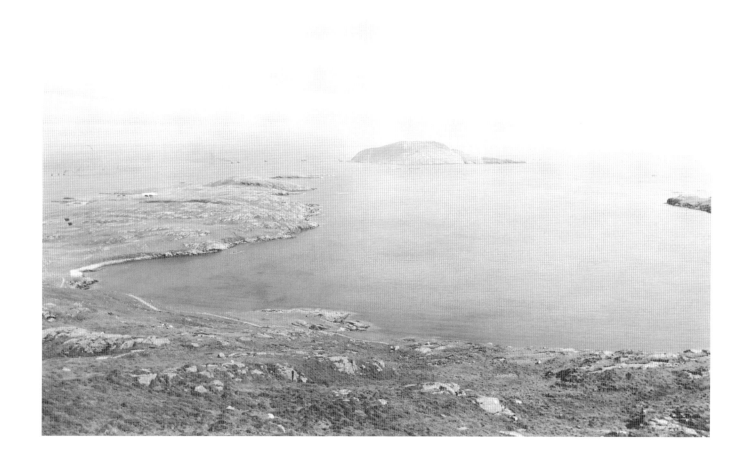

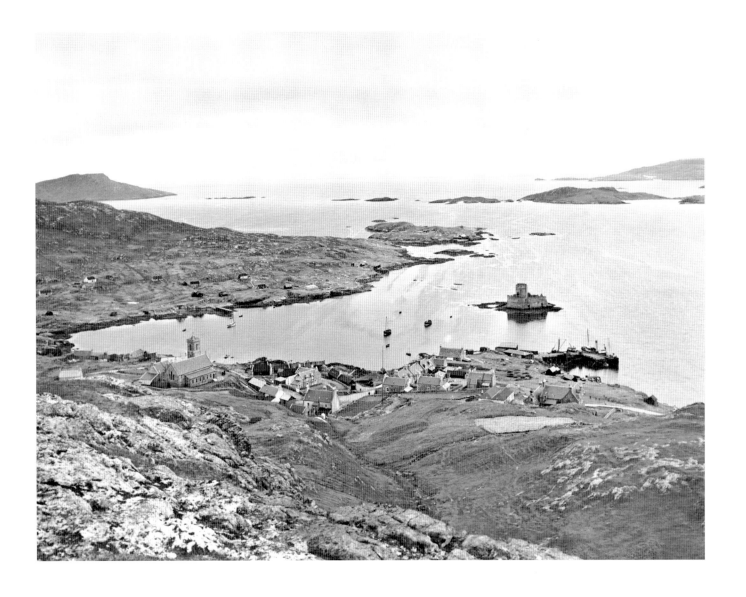

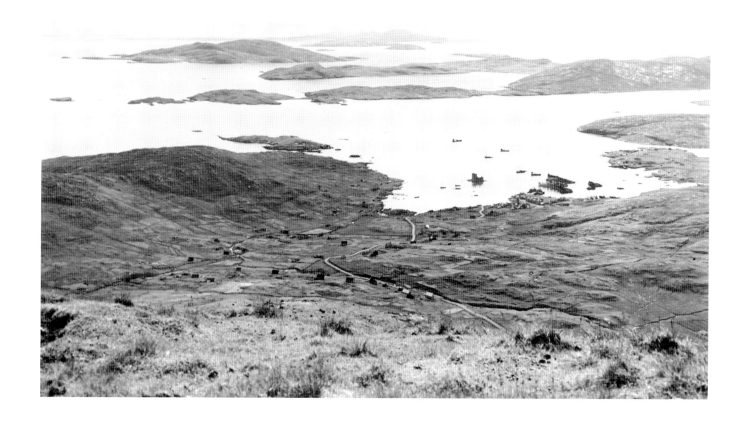

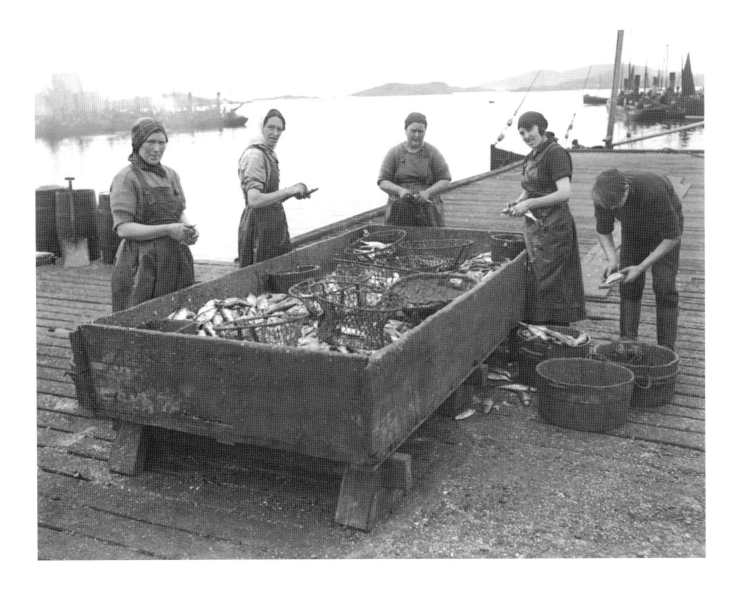

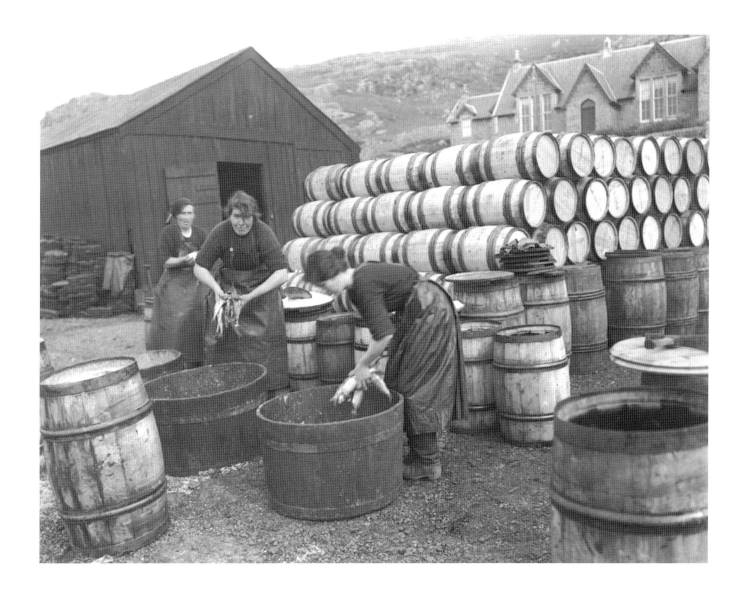

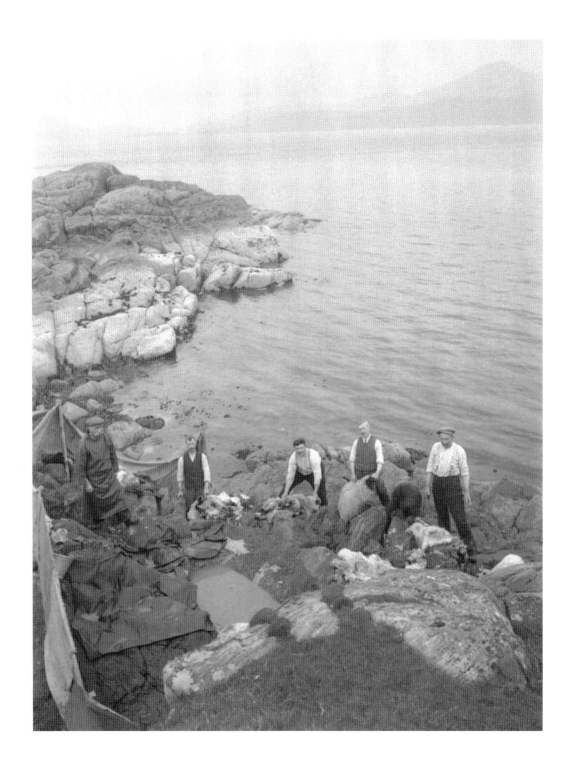

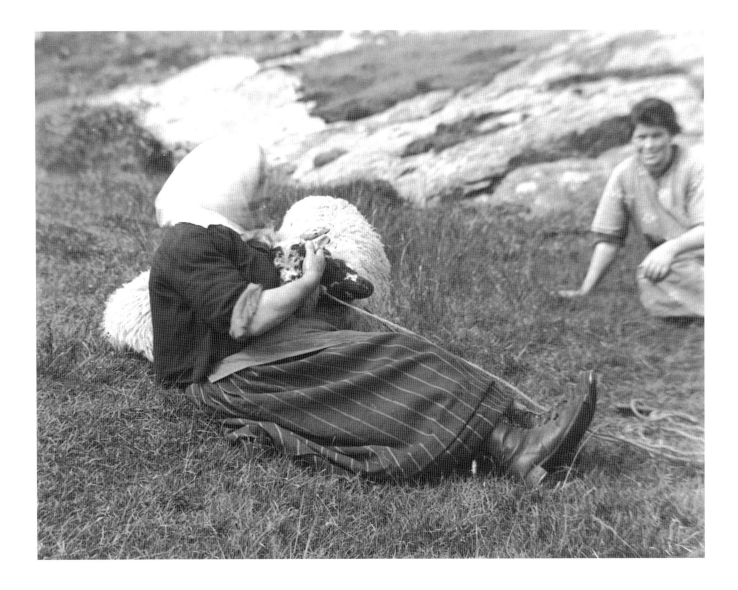

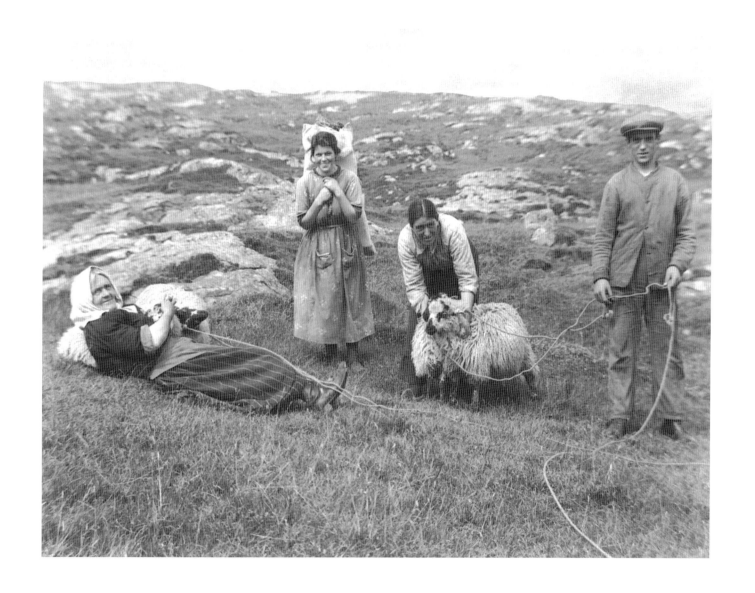

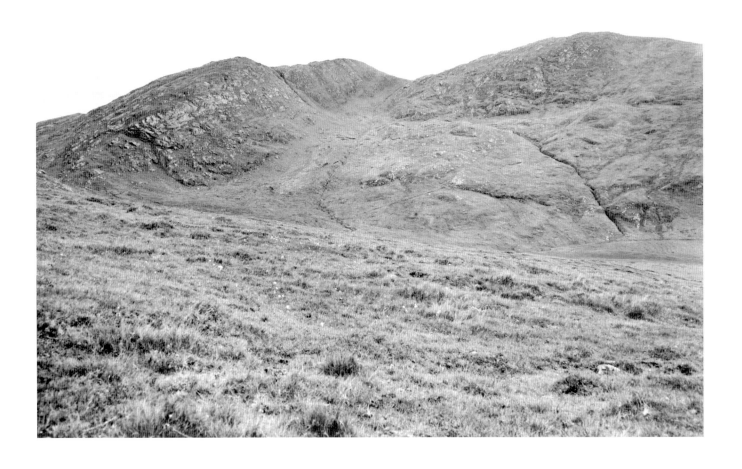

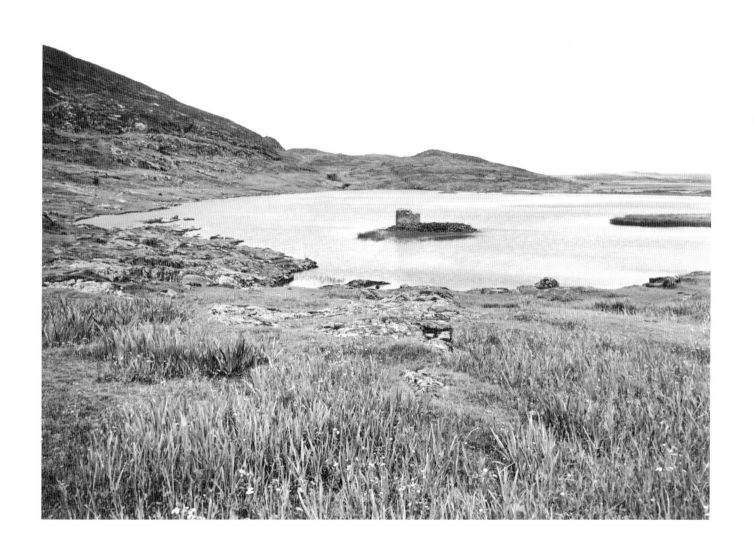

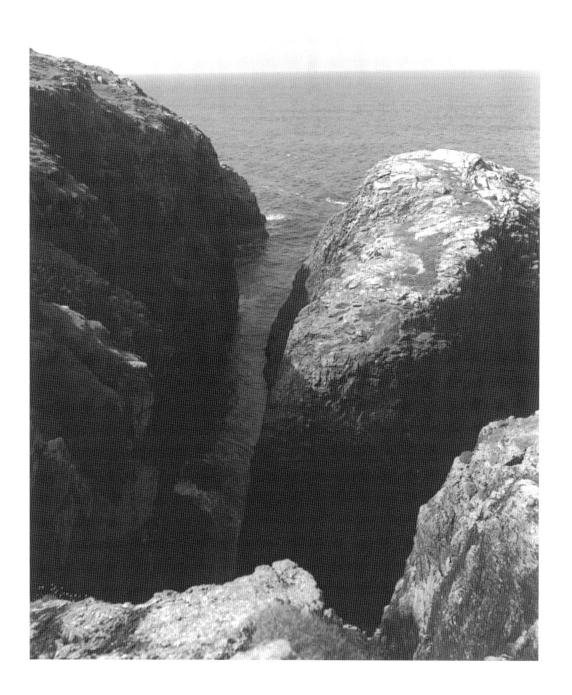

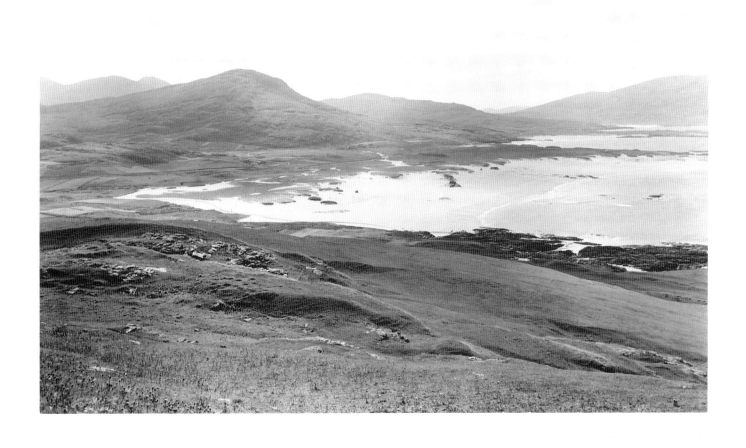

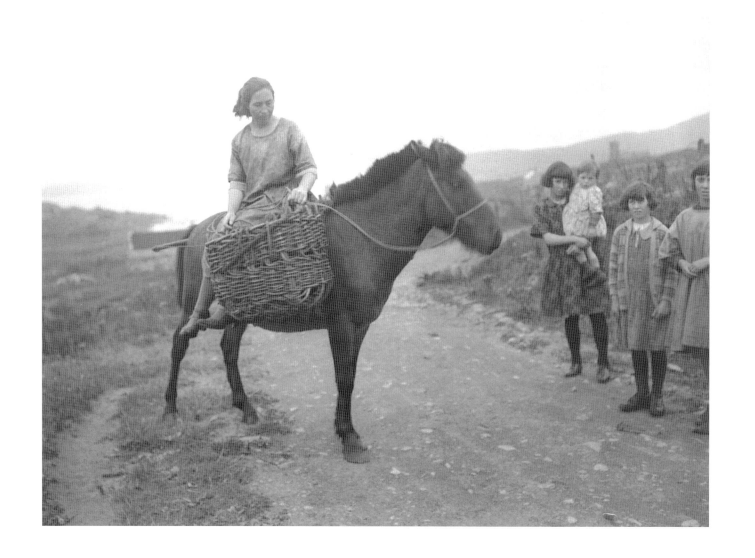

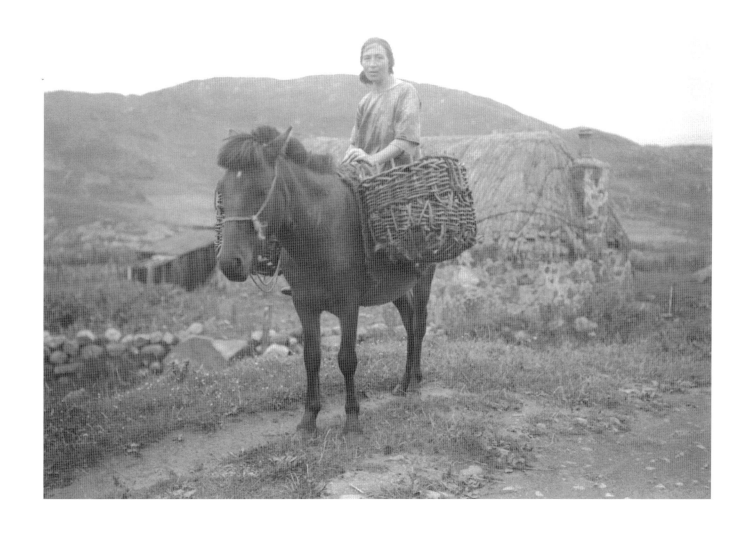

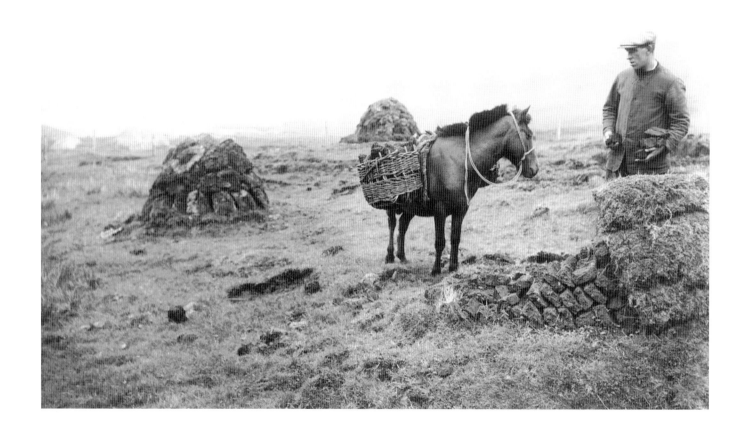

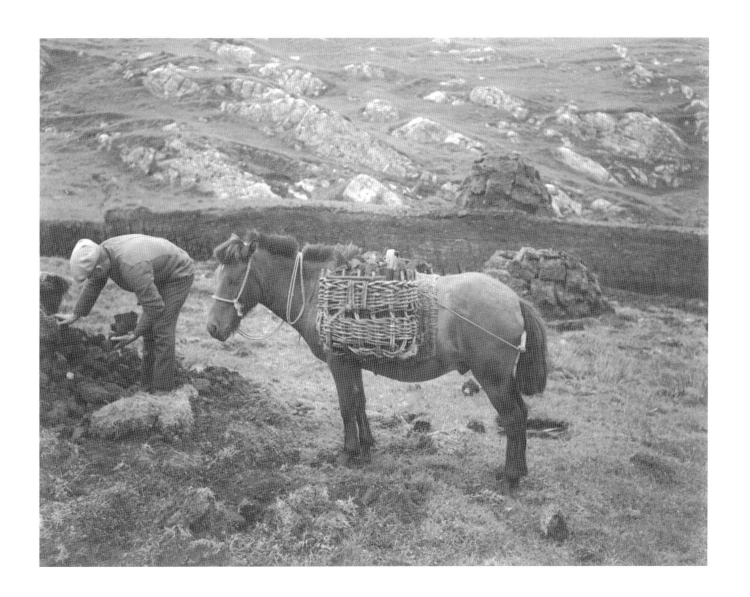

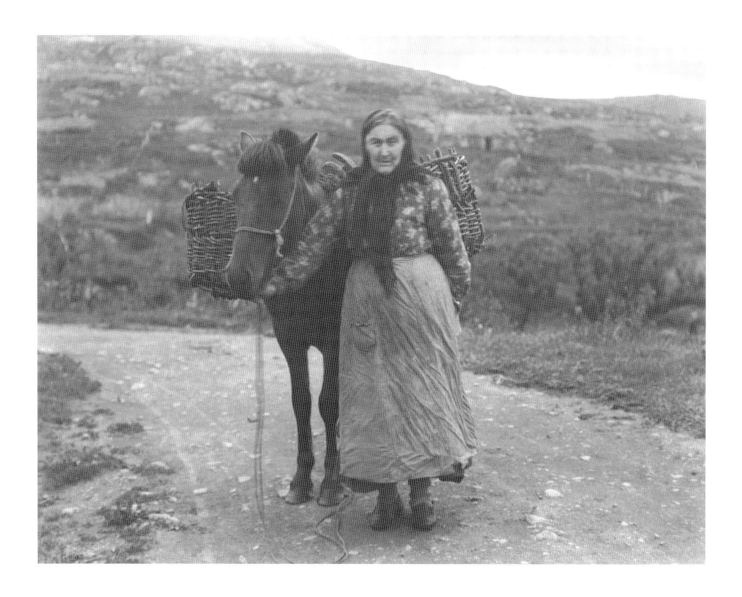

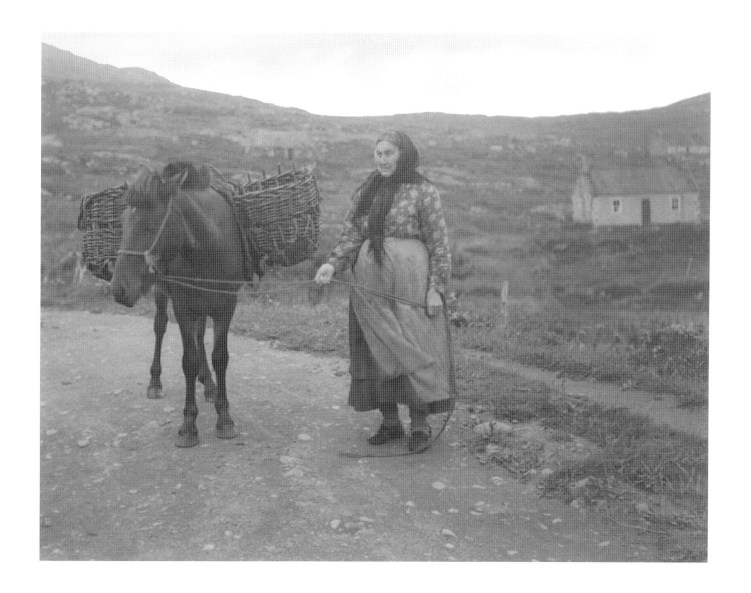

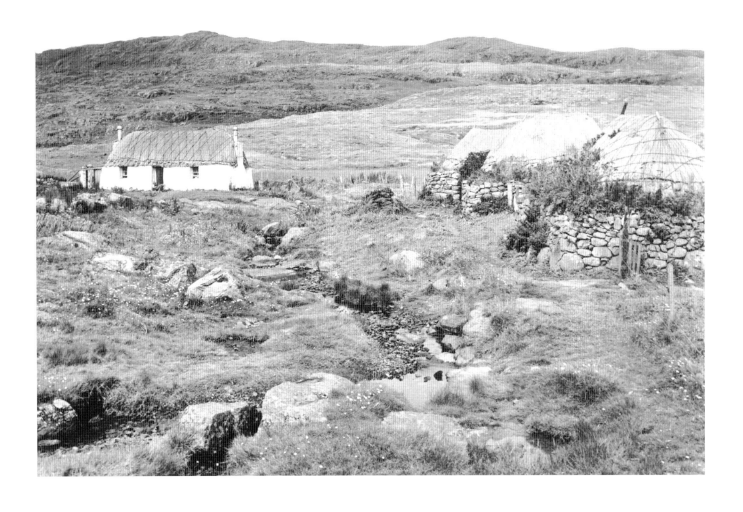

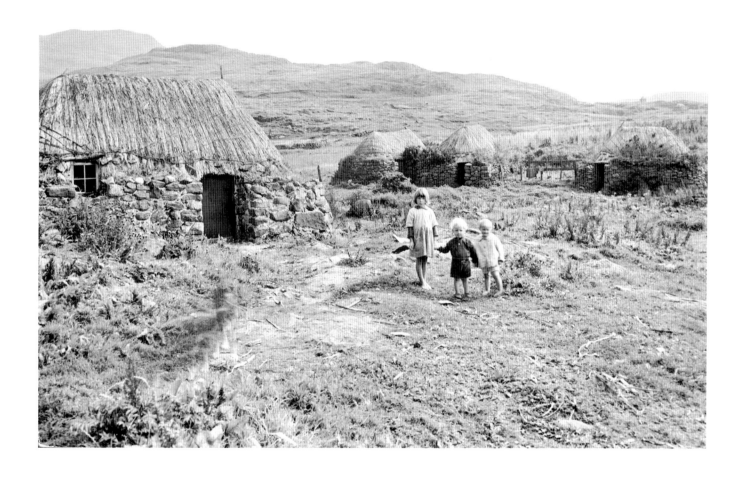

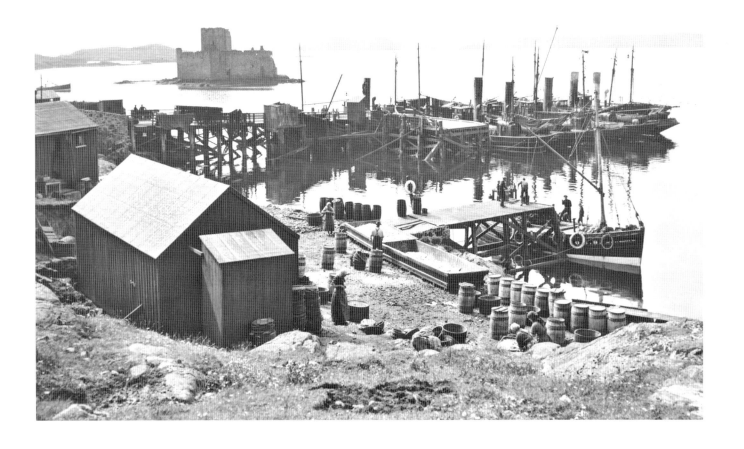

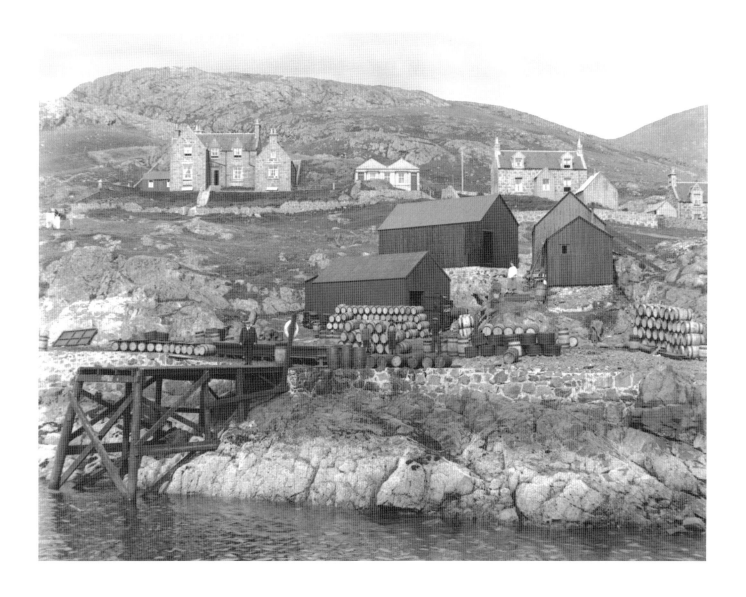

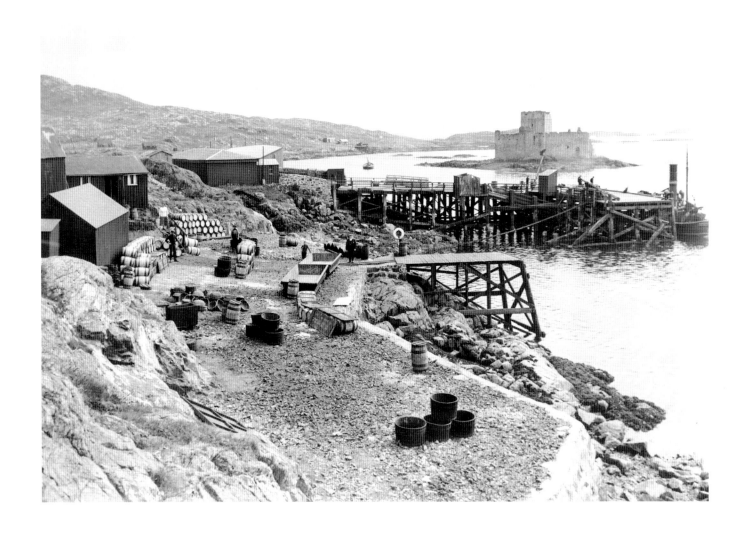

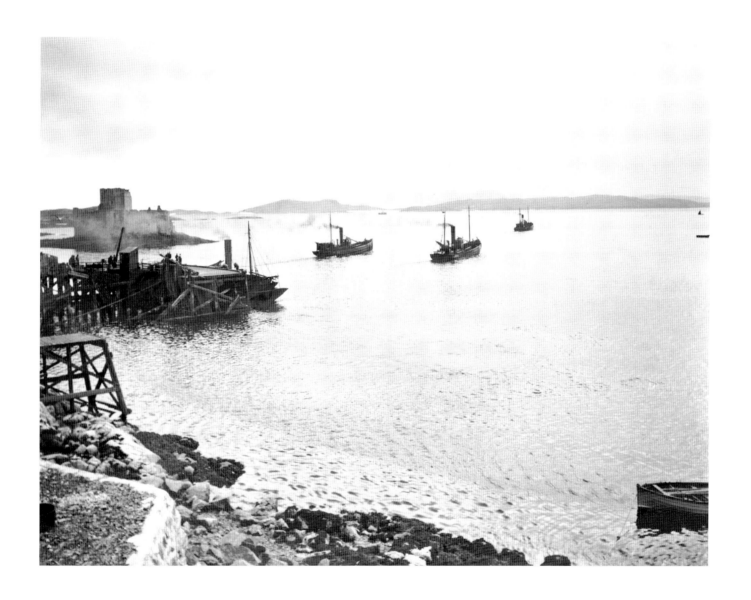

Na Hearadh

Harris

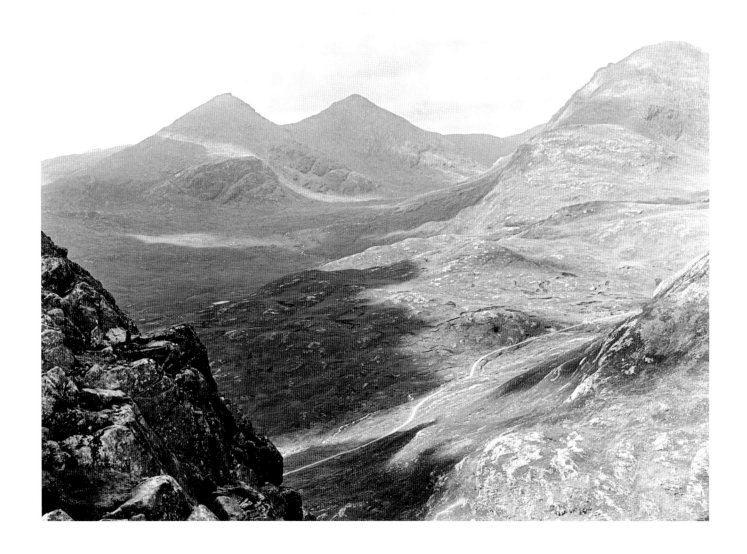

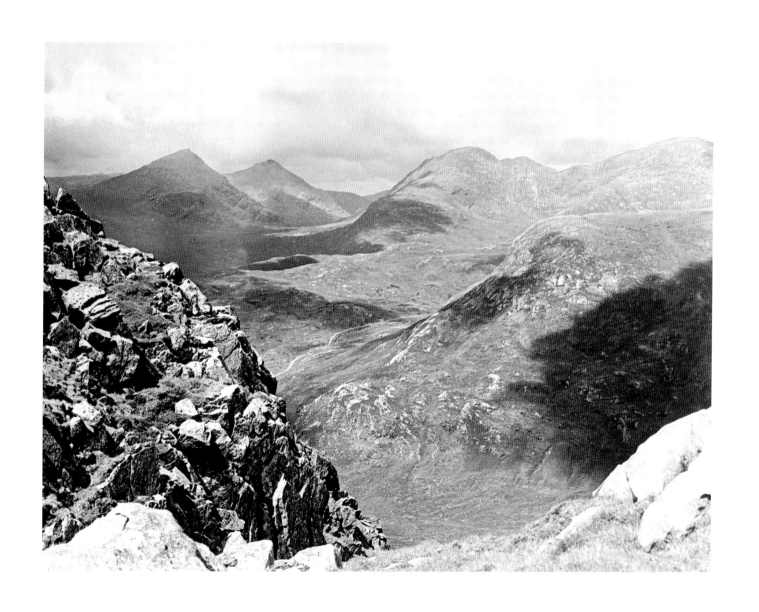

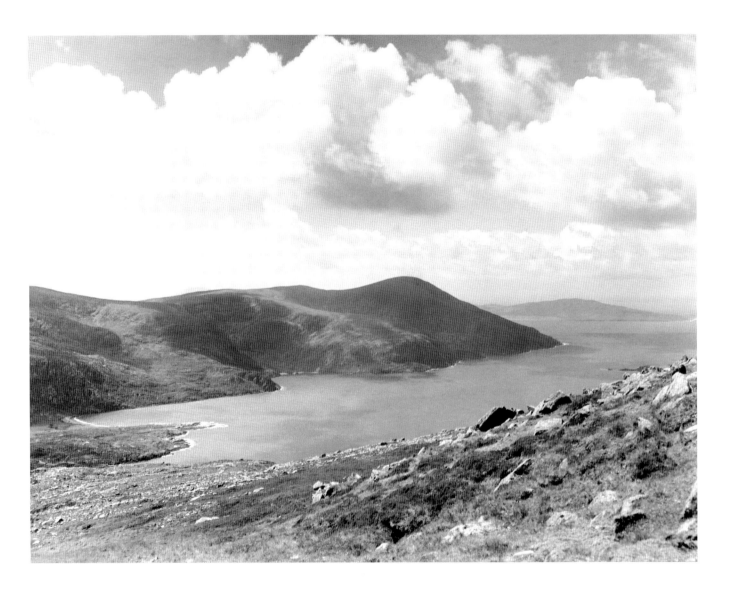

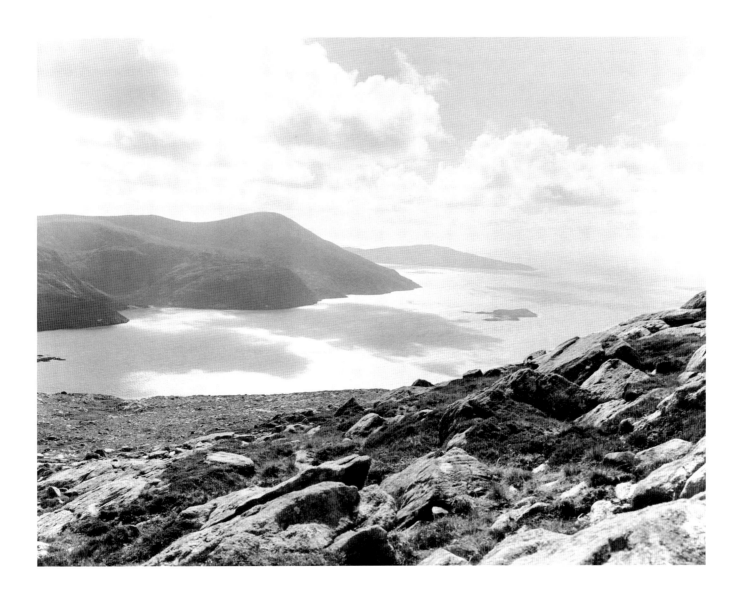

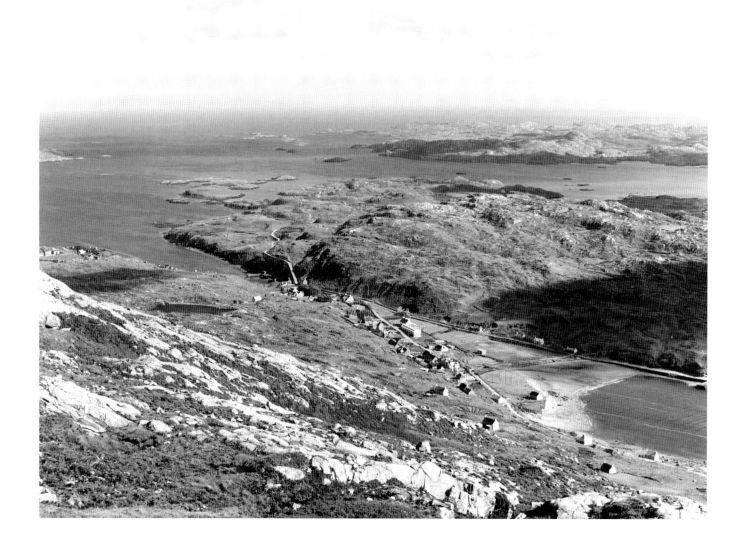

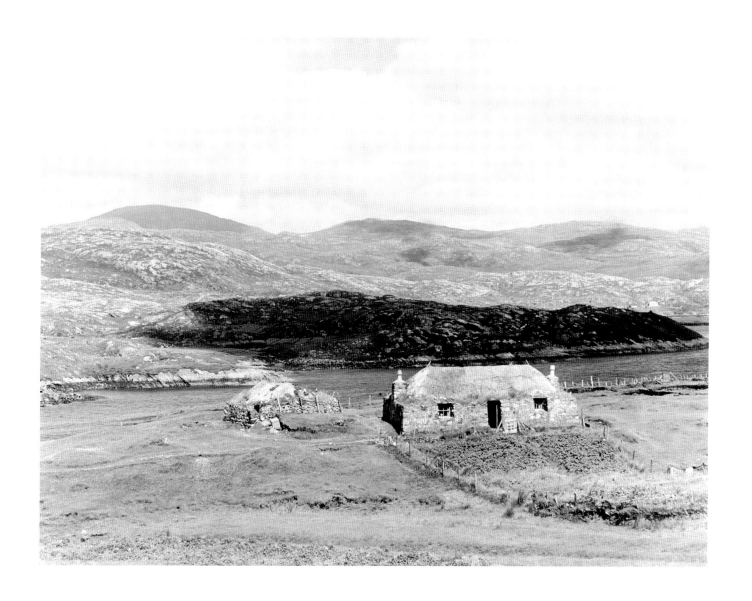

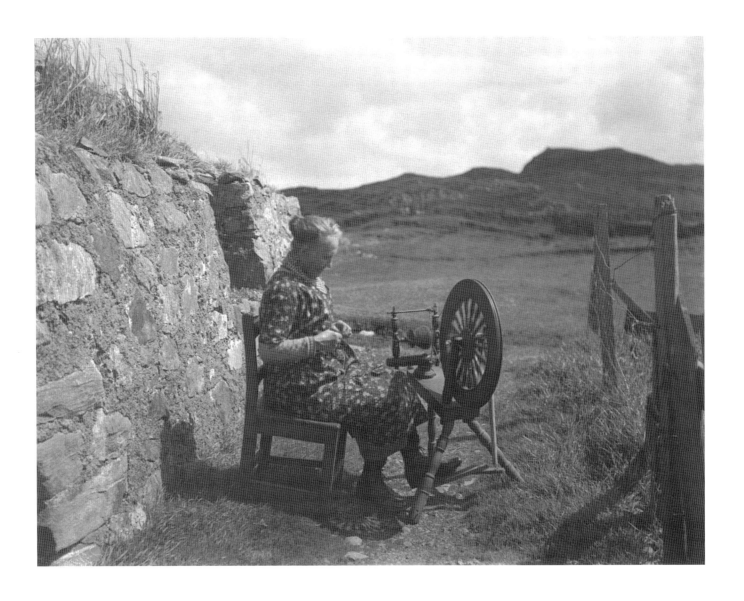

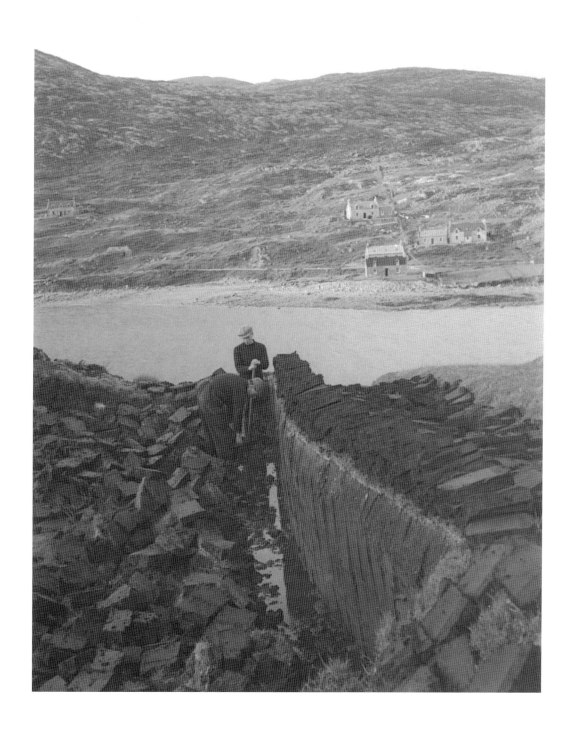

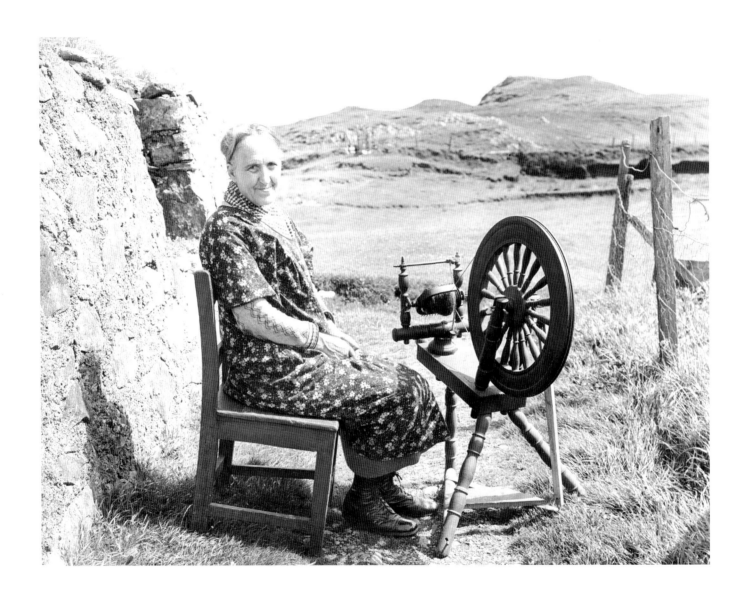

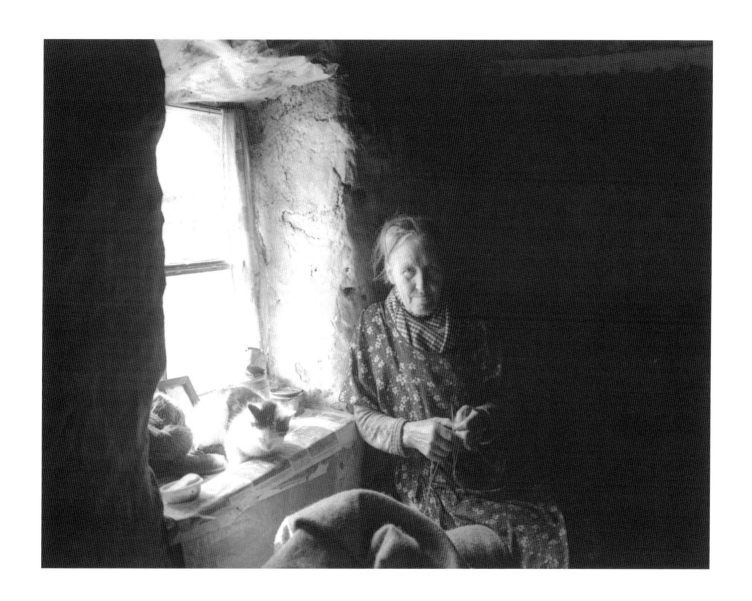

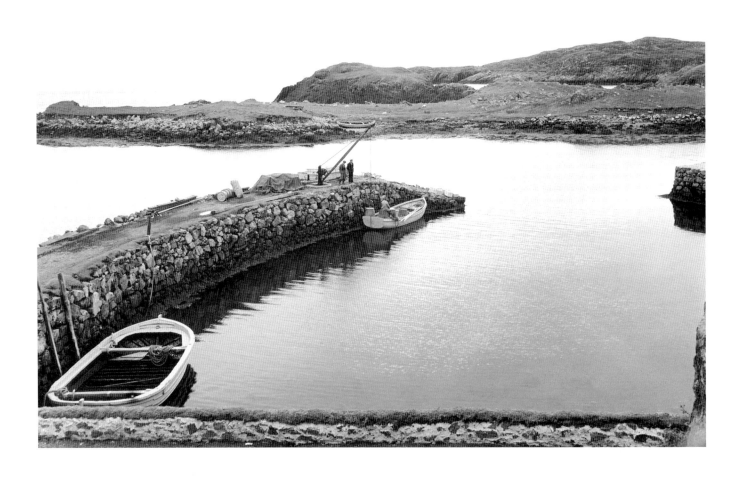

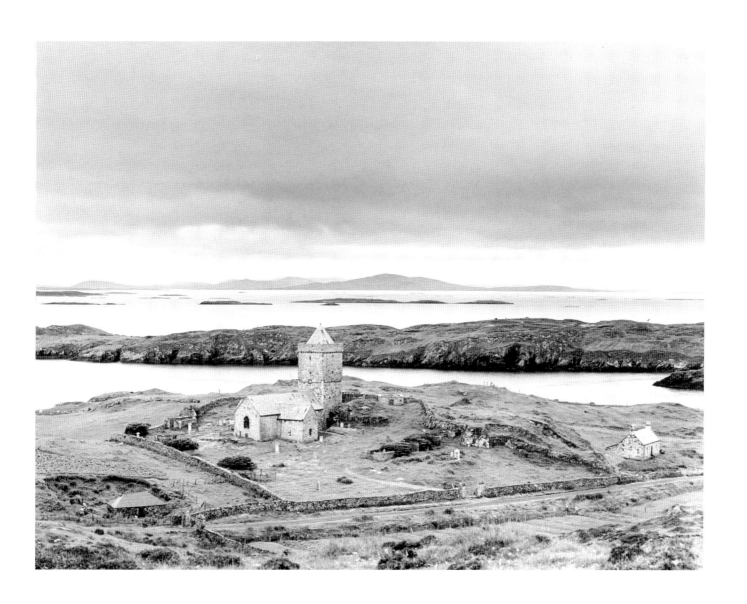

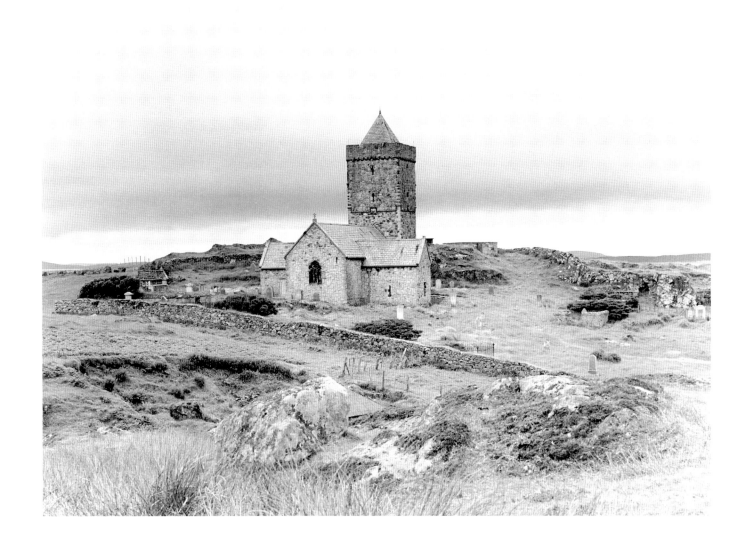

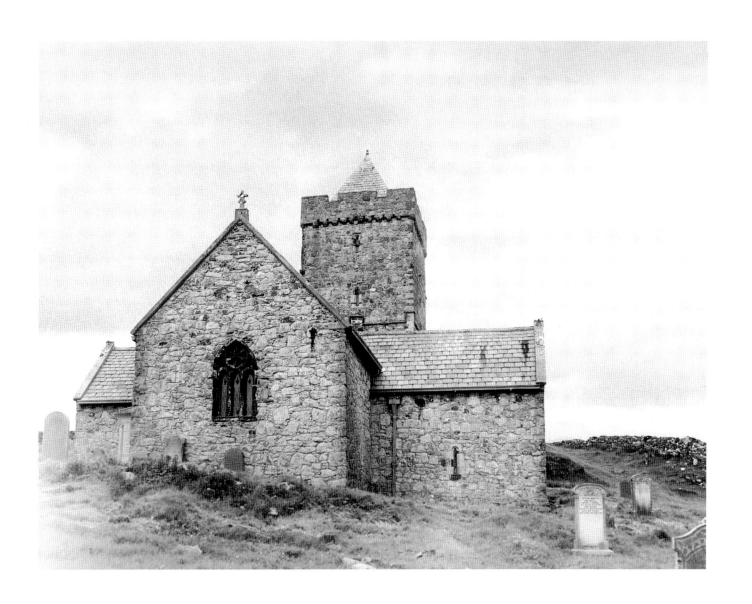

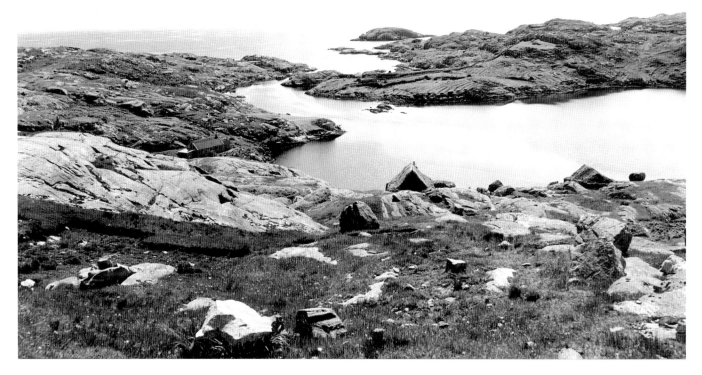

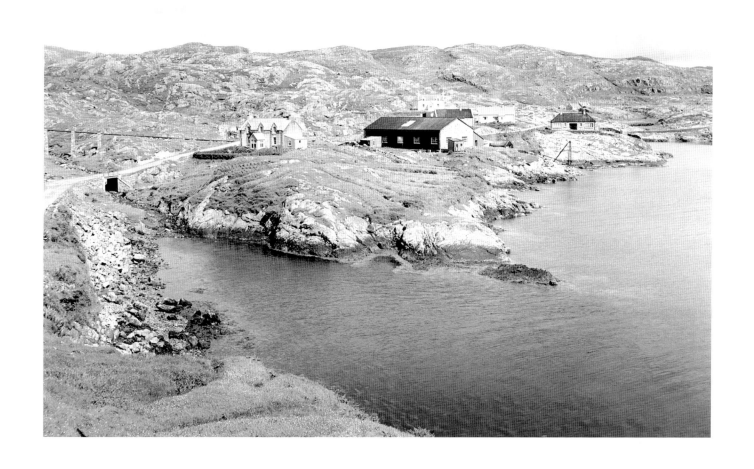

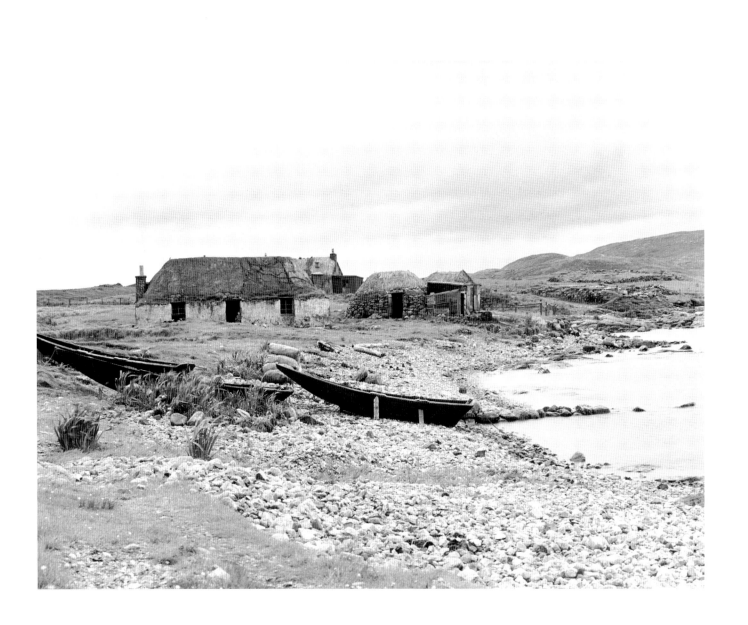

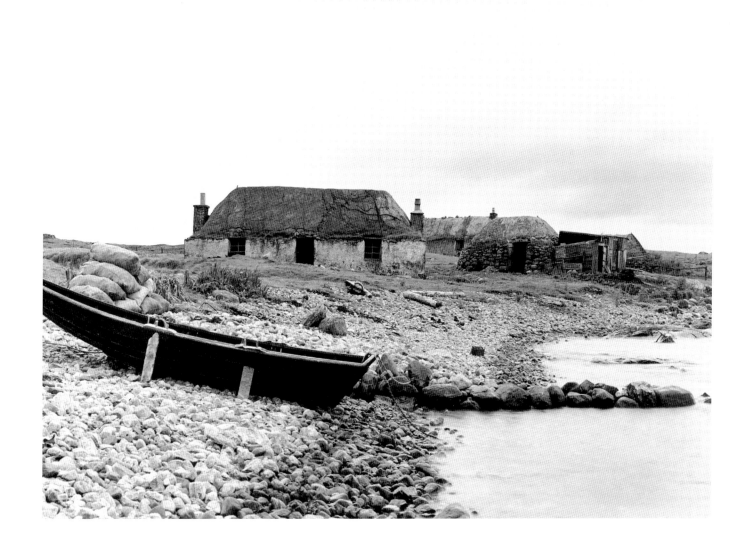

An Scarp

Scarp

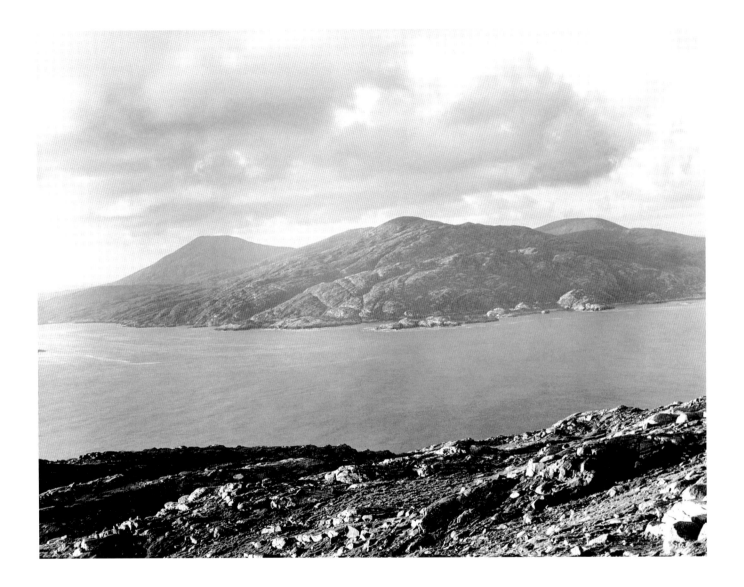

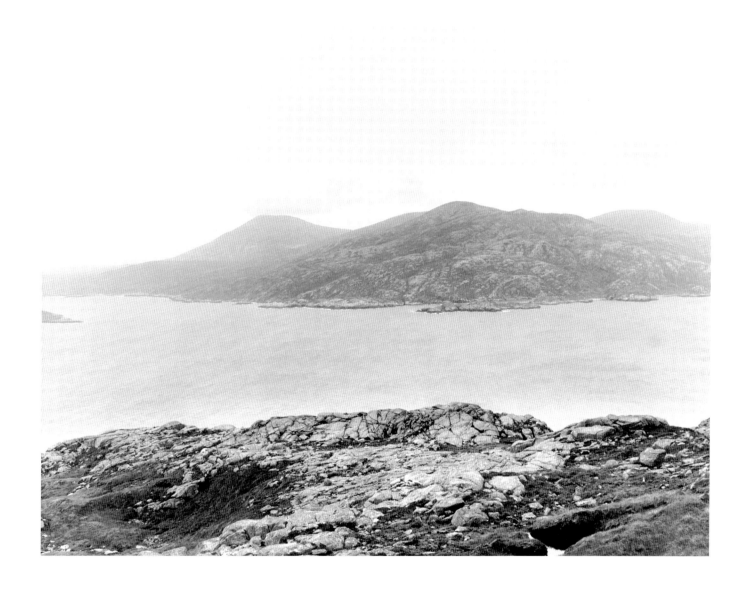

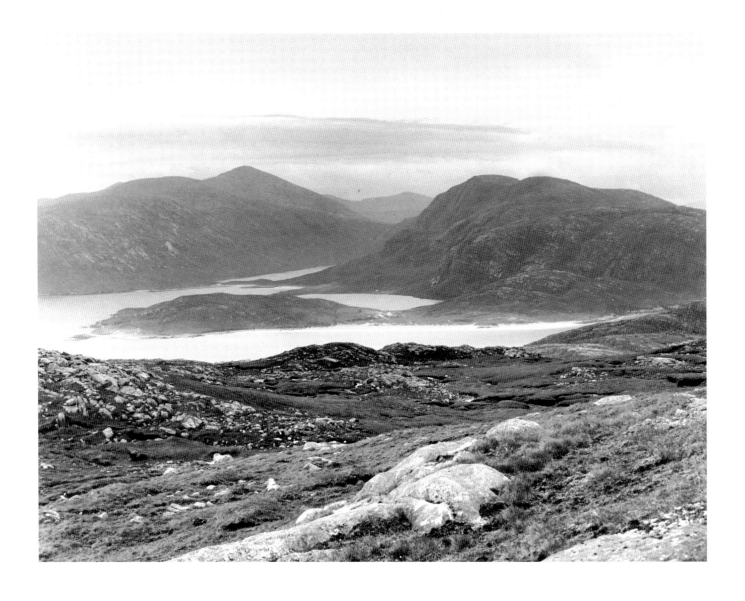

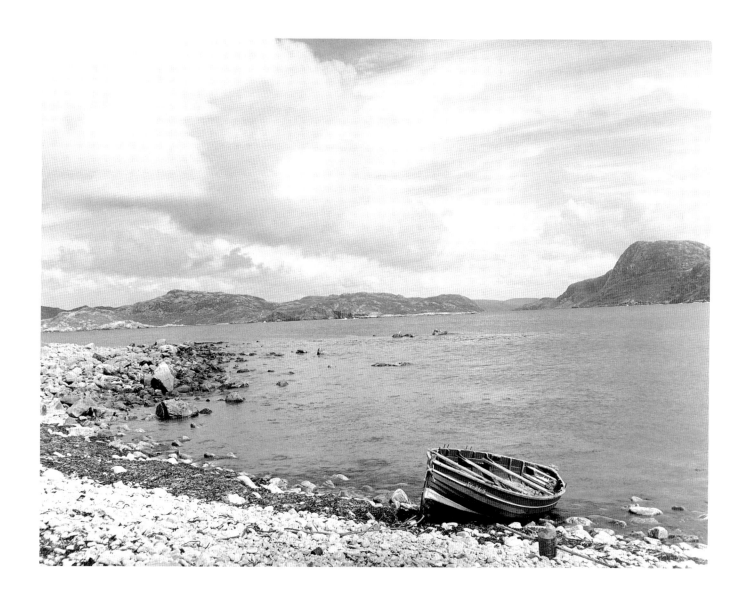

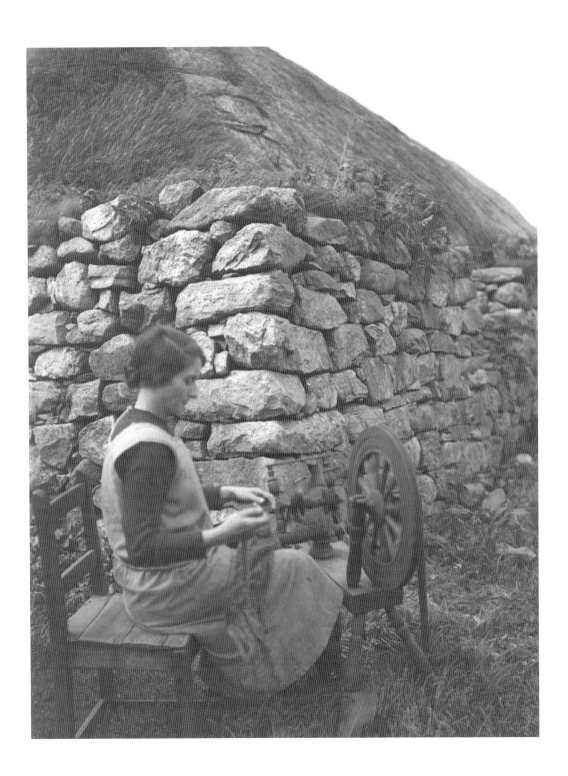

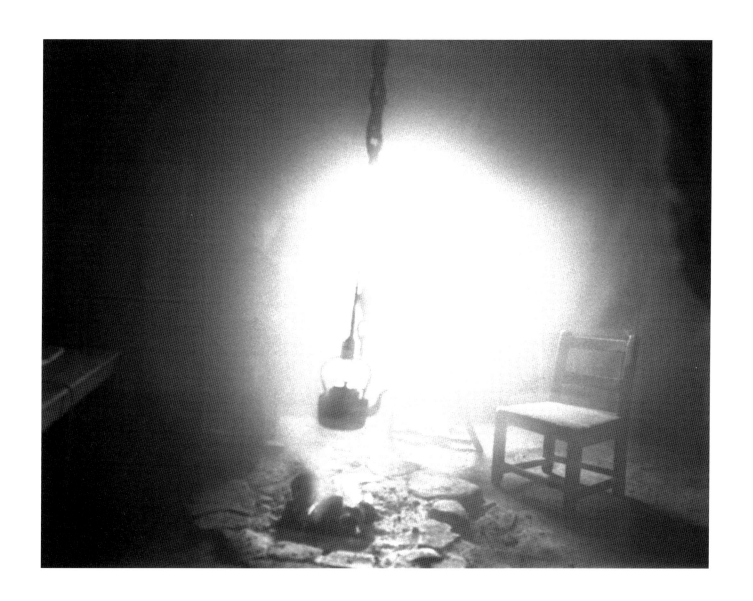

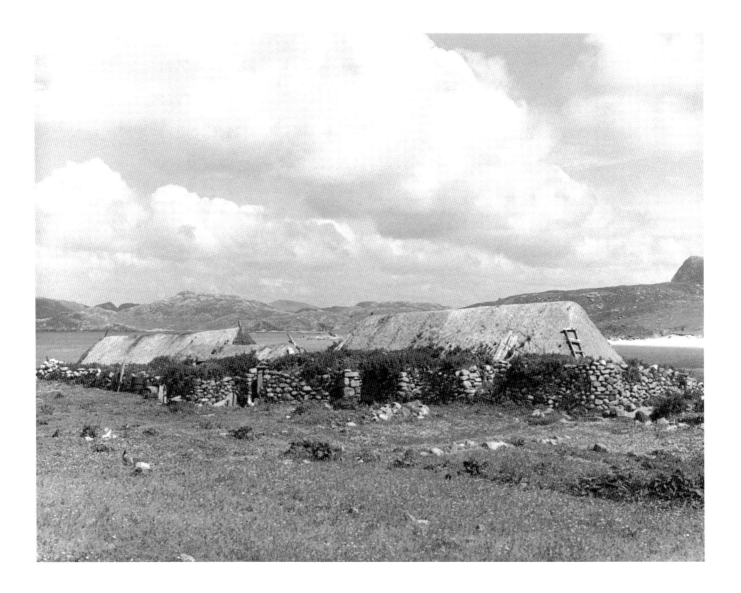

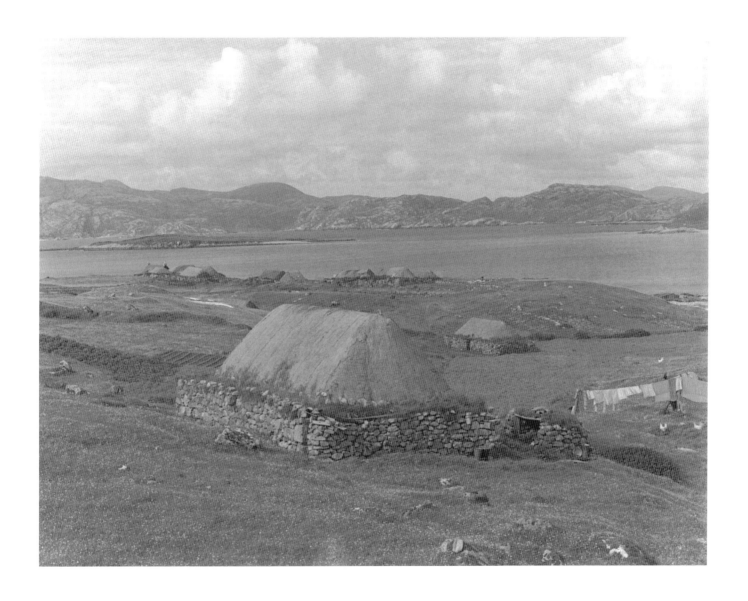

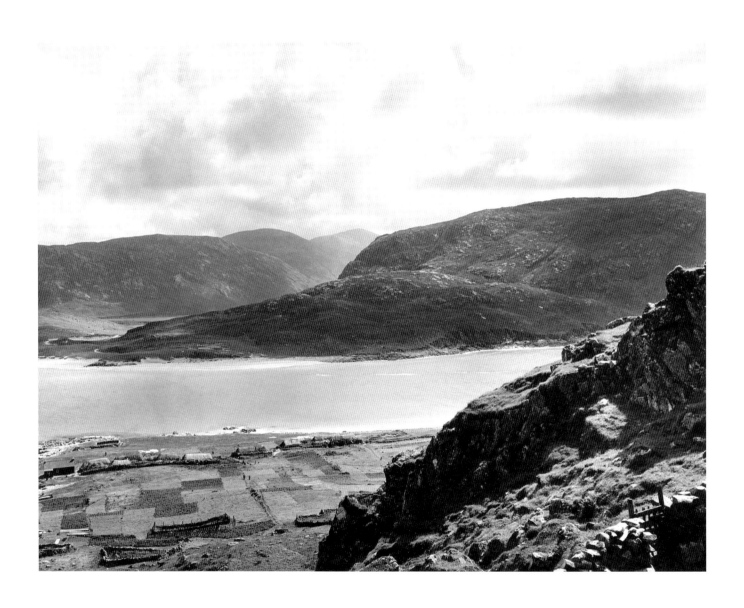

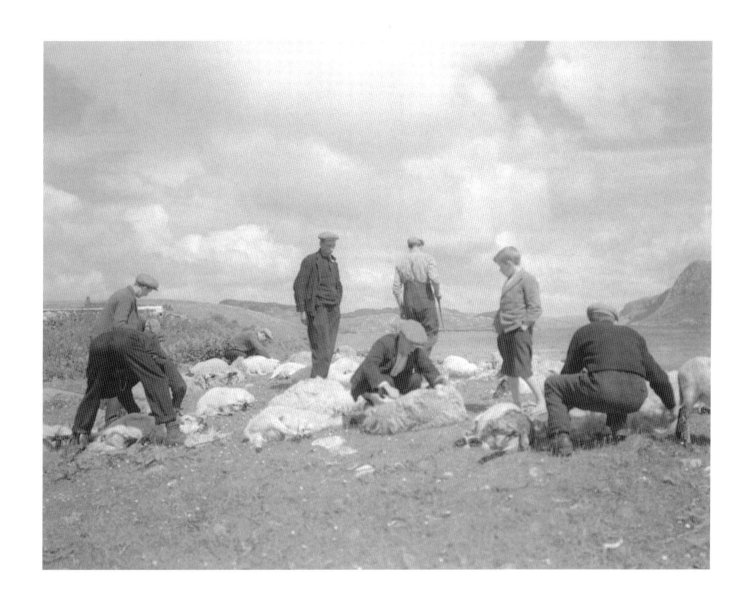

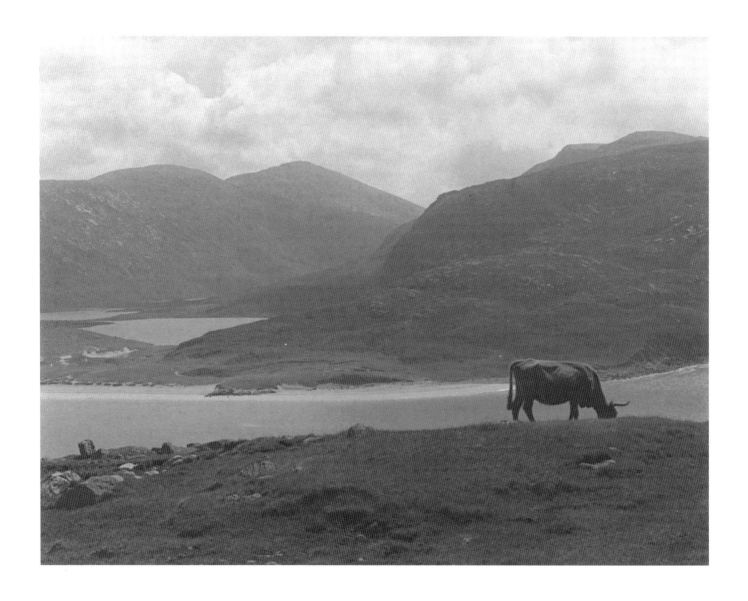

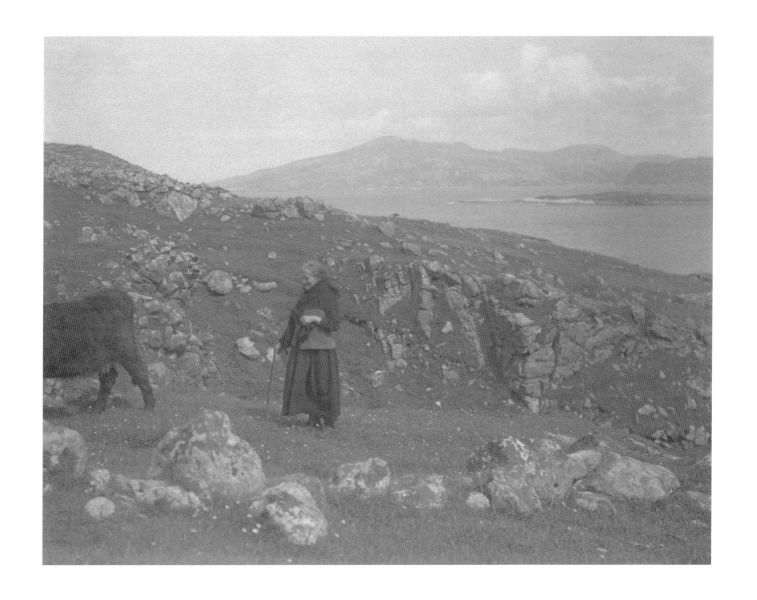

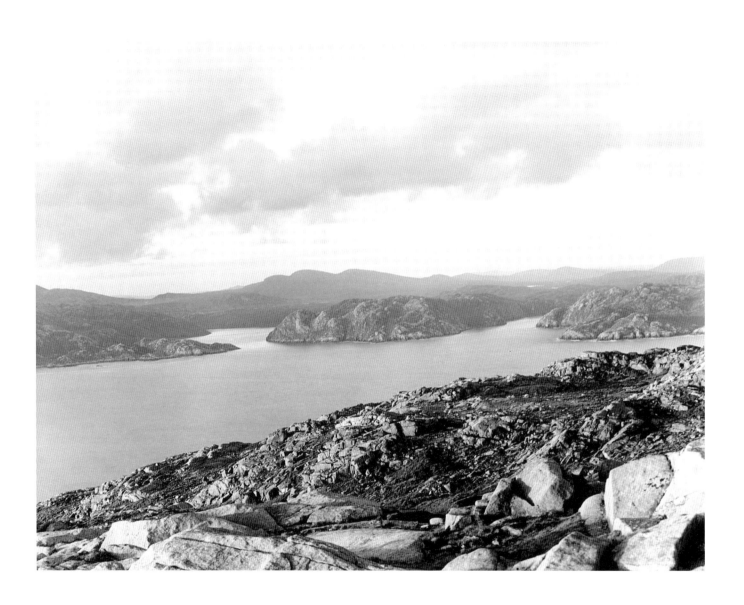

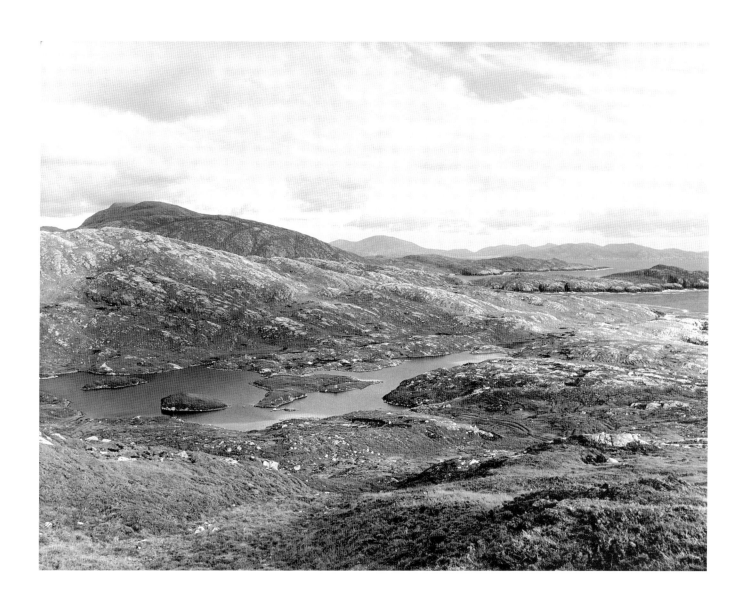

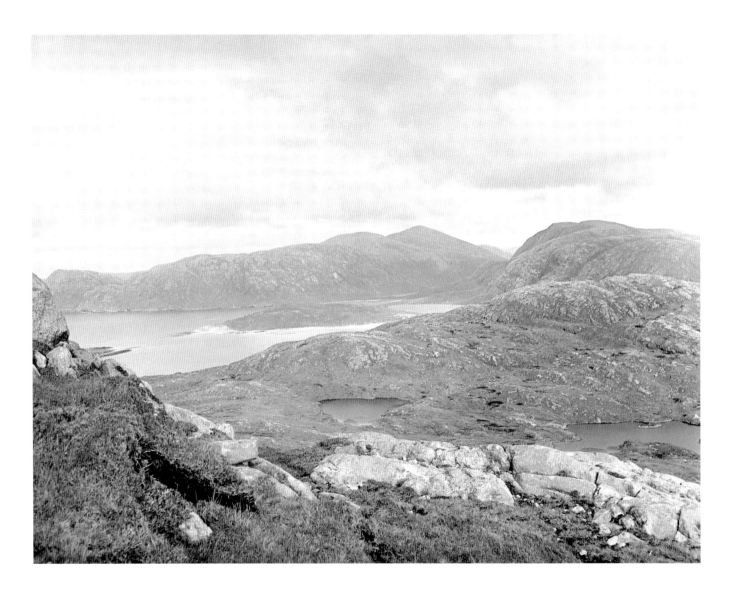

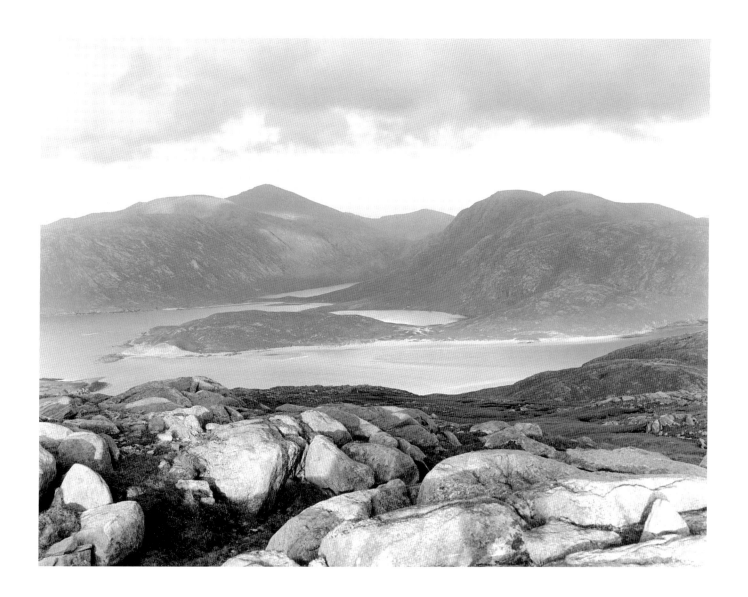

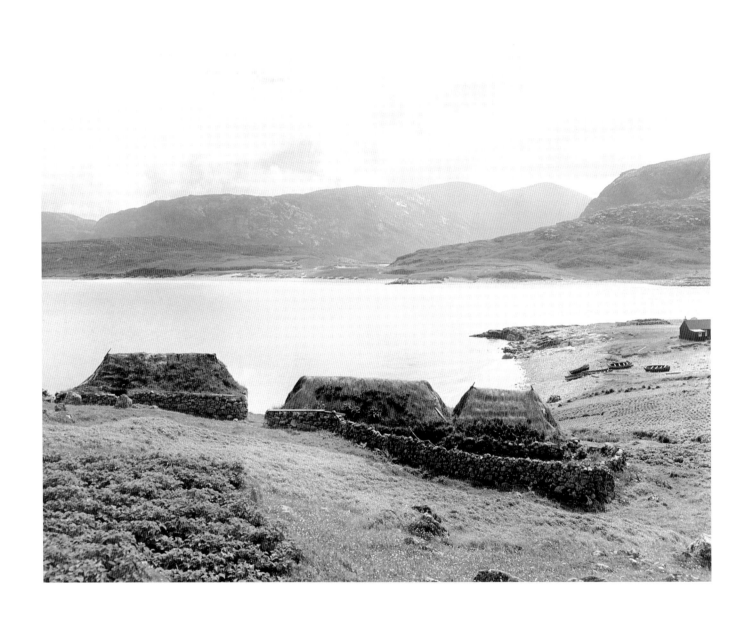

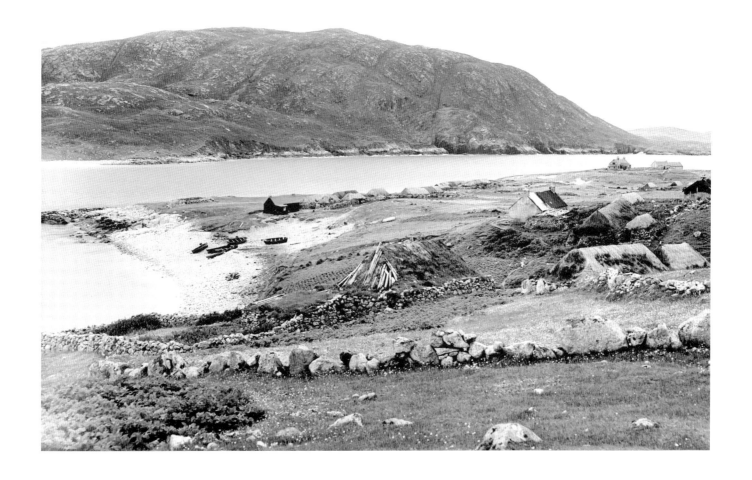

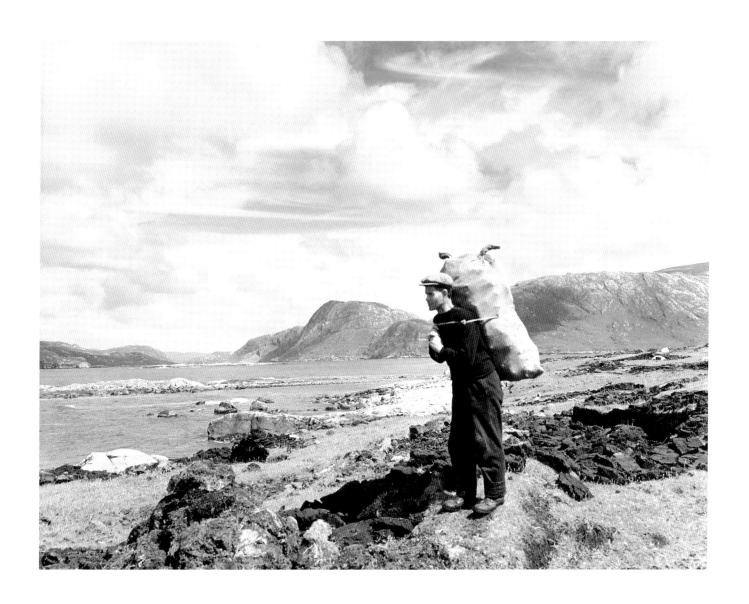